실무자를 위한 디자인 수업

실무자를 위한 디자인 수업

활동을 알리고 사람을 모으는 디자인 배우기

우영 지음

실무자를 위한 디자인 수업

활동을 알리고 사람을 모으는 디자인 배우기

2020년 05월 01일 초판 1쇄 발행

지은이 우영

펴낸이 천소희

편집 박수희

디자인 박우영

펴낸 곳 열매하나

등록 2017년 6월 1일 제2019-000011호

주소 전라남도 순천시 원가곡길75

전화 02.6376.2846 ｜ 팩스 02.6499.2884

전자우편 yeolmaehana@naver.com

페이스북 www.facebook.com/yeolmaehana

ISBN 979-11-90222-16-7 13650

*이 책은 <서울시NPO지원센터>의 2019활동가역량강화지원사업인 '활력향연'의 일환으로 제작된 연구보고서『실무자의 디자인 리터러시』를 새롭게 편집한 저작물입니다.

*따로 출처를 표기하지 않은 이미지들은 이 책의 작가가 디자인한 작업물입니다.

마감을 앞두고 주저하는 한 발을 내딛게 하는 건, 저의 서툰 솜씨와 생각을 지켜봐 주고 응원해 주는 인연들 덕분입니다. 코로나 바이러스와 벚꽃이 진하게 스며든 2020년 봄날에 책을 매듭짓습니다. 여전히 그림을 그리고 사색할 수 있는 일상이 새삼 감사한 날들입니다.

2020년 4월에

우영

차례 Content

시작하며 Intro

인터뷰 Interview

실무자에게 필요한 디자인이란?

디자인 리터러시 Design Literacy

그리드 Grid

사진 Photography

타이포그래피 Typography

색 Color

그림 Illustration

시작하며 Intro

디자인이 필요한 순간

장면 하나

몇 년 사이 홍보 채널이 SNS로 옮겨가면서 이미지는 더욱 중요해졌다. 사진, 영상, 디자인물이 활동을 드러내는 최전선에 위치하고, 페이스북 뉴스피드(새소식)가 활동을 증명하는 측정 단위가 되기도 한다. 자연스레 'SNS에 노출되는 이미지를 어떻게 잘 만들 수 있을까'라는 고민이 커졌다. 하지만 간과해서는 안 되는 건 이미지는 현실을 왜곡하거나 분리하기 위한 자본주의의 언어로 진화되어 왔다는 사실이다.

무엇이 진짜인지 구분하기 어렵게 만드는 이미지들이 많은 왜곡을 낳는다. 대출을 종용하는 귀여운 '무 대리'와 300명 넘는 사람의 목숨을 앗아간 옥시 살균제의 '하마'는 선전하는 상품의 해악을 책임지지 않는다. 한편 무수히 버려지는 플라스틱 쓰레기의 원인은 디자인이다. 음료수에 색소 한 방울만 달리 넣고 패키지 디자인을 다르게 바꾸는 것만으로 기업은 소비자에게 그 상품을 '다른 것'으로 인지시키고, 필요 이상의 소비를 부추킨다.

이렇게 현실과 분리된 마케팅, 디자인 언어를 시민사회가 뒤늦게 답습하는 중이다. 실무자들은 '세련되지 못했다'는 콤플렉스와 함께 자본주의의 왜곡된 언어를 그대로 받아들인다. '실무자 역량 강화'라는 명목으로 열리는 교육에 가면 의뢰하는 측이나 수강하는 측 모두, 당장 써먹을 수 있는 무료 디자인 소스나 사이트 등을 알고 싶어 하는 눈치다. 퍼실리테이션facilitation(주로 시각적인 기법을 통해 구성원들이 원활하게 소통할 수 있도록 돕는 도구나 교육)이나 디자인 수업 등 역량 강화 교육을 듣고 돌아간 실무자들이 기획하는 지역 행사에는 현수막과 포스트잇이 난무한다.

다양한 연령대의 사람들과 만나는 장면에 대한 상상, 정서를 만들어 낼 고민이 구체적이지 않은 경우, 사람을 압도하는 현수막만 형식적으로 나붙는다. 막 출력한 듯 번드르르한 홍보물과 멍하게 돌아가는 빔프로젝터가 사람이 만나는 장면의 전부가 되어 버렸을 때 나는 삭막함을 느낀다.

장면 둘

전문가를 섭외해서 외주를 맡기는 일도 쉽지 않다. '말'로 기획 의도를 설명하는 쪽이나, 그 '말'을 알아듣고 디자인을 해내야 하는 쪽이나 갑갑한 건 마찬가지다. 양쪽 다 매번 어떻

게 해야 '좋은 것'인지는 아리송하지만, 뭐가 '아닌지'는 늘 선명하다. '느낌적인 느낌'으로 힘들게 소통해도, 가장 큰 비극은 최종 선택이 권한을 지닌 누군가의 판단(대체로 취향)으로 결정될 때이다.

대체로 홍보 업무나 디자인 의뢰는 연차가 낮은 실무자에게 맡겨진다. 갈수록 1년 미만의 계약직, 인턴직이 늘어나면서 홍보나 SNS 관리가 이들의 주 업무가 된다. 단발적 실무라 여겨지기 때문이다. 하지만 연차가 낮은 실무자들과 이야기를 나눠 보면 전체 기획의 맥락을 잘 이해하지 못하거나, 현장에 대한 구체적인 상을 그리지 못하고 디자인을 의뢰하는 때가 많다. 특히 예산 중심으로 '웹 이미지는 ○○만 원, 포스터는 ○○만 원, 현수막 ○○만 원' 식으로 분절된 사고를 하는 경우도 많다.

실무자들에게도 고충은 있다. 디자이너가 너무 '넘사벽' 같아서 말을 걸기 어렵다. 알고 보면 디자인 프로그램에서 클릭 한 번으로 간단히 수정할 수 있는 일도 디자이너에게 부담이 될까 요청을 주저한다. 더구나 결정 권한이 없어, 계속 변경되는 상급자나 관계자들의 의견을 디자이너에게 전달하기 급급한 경우도 있다. 그럴 때도 디자인 과정을 잘 모르니 괜히 메일만 길게 쓰게 된다. 실무자의 소통 비용을 생각해도 이런

방식은 비효율적이다.

실무자는 의뢰인이면서 조직 내부 의견을 대표하여 디자이너와 소통해야 한다. 의뢰의 시작부터 시안을 받고 피드백하는 과정까지 꼼꼼하게 챙겨야 하나의 결과물이 나온다. 그런 중요한 업무가 너무 거칠게 이뤄진다. 의뢰를 시작할 때는 기획서 한 장과 함께 "알아서 해주세요"라며 방임하고는 결과물이 나온 후에야 본격적으로 수정을 시작한다. 엉성한 기획, 적은 예산, 거친 수정이 질 낮은 디자인 노동을 반복적으로 양산하는 중이다.

내용과 분리되지 않는 시각언어를 찾아

나는 대학에서 광고와 마케팅을 전공했다. 사회생활을 비영리 단체에서 시작했지만, 시간이 흘러 지금은 그림을 그리고 디자인하는 일을 한다. 실무자로 일했던 과거와 그림 작가로 일하는 지금 덕분에, 의뢰하는 측과 의뢰받는 측 양쪽의 곤란함을 자연스럽게 알게 되었다.

서로 '느낌적인 느낌'으로 대화하는 어려움을 좁히고자 <실무자의 디자인>이란 수업을 기획했다. 시민 교육을 담당했던 경험과 이미지에 집중하는 지금의 호기심이 절묘하게 섞이는 시간이다. 수업을 준비하면서 나 또한 느낌으로만 알던 부분이 왜 그러한지 공부했다. 시각적인 느낌을 말로 설명하기는 어렵지만 '좋은 느낌'이 왜 그렇게 구현되는지 알아가는 과정이 재미있었다. 나는 그런 노력 자체가 일종의 교양이라고 생각한다.

디자인 수업에 몰입하다 보면 그간 막연하게 알았던 것들이 왈칵 언어로 설명되는 순간들이 많았다. 번번이 그런 언어가 휘발되는 것이 아쉬워서, 글로 한번 정리해 보자는 생각을

늘 품고 있었다. 2019년 4월 즈음 <서울시NPO지원센터>의 연구지원사업에 지원했고, 이것을 계기로 책의 분량만큼 글을 썼다. 초점은 시민사회에 근무하는 활동가를 떠올리며 작성했지만, 분야가 다르더라도 소규모 조직의 실무자라면 비슷한 디자인 고민이 있으리라 보았다. 나의 기획을 시각화해서 대중에게 알려야 하는 상황은 오늘날 많은 이들의 과제이기 때문이다.

이 책의 첫 번째 목적은 디자인 언어의 친절한 안내이다. 디자인은 느낌을 시각화하는 기술이다. 시각적인 선호와 느낌은 누구에게나 쌓여 있다. 살면서 우리 눈에 들어왔던 많은 시각물은 무의식적으로 누적되어 취향이 되었다. 스스로에게 쌓인 느낌은 추상적이어서 왜 좋은지 물어 보면 "이게 좋아서요"라고 답할 수밖에 없다. 하지만 '좋아서', '싫어서'의 단어만으로는 누구의 취향이 더 나은지 비교하게 될 뿐이다.

디자인을 두고 계속해서 타인과 대화하려면 자신의 느낌을 구체적으로 말할 수 있어야 한다. 제작된 디자인 시안을 읽고 해석하는 리터러시Literacy가 필요하다. 문맹률이 높은 과거에는 글을 읽고 쓸 수 있는 능력을 리터러시라 지칭했다면, 지금은 이미지 리터러시, 미디어 리터러시처럼 시각언어를

해석하고 활용하는 능력을 가리키는 의미로 확장되었다. 긴 글보다 명료하게 정리된 이미지를 선호하는 흐름 속에서 시각언어는 소통을 위한 중요한 도구가 되었다.

하지만 디자인에 관한 시각언어는 일반인이 이해하기 쉽지 않다. 그리드, 타이포그래피 등 서양의 지식을 외래어 그대로 사용하는 점이나, 포토그래피, 타이포그래피, 일러스트레이터, 컬러리스트 등 각각의 직업군이 있을 정도로 전문화된 영역이라는 점이 접근을 어렵게 만든다.

한국에서 학문적 전문성과 권위는 서양의 기준을 얼마나 빨리 흡수하고 소개하느냐에 달려 왔다. 외래어를 그대로 쓰며 만든 전문성은 제법 그럴싸하지만 그게 정확히 어떤 의미인지 직관적으로 알기 어렵다. 어려운 말이 형성하는 모호함은 우리 정서와 거리감이 있다는 뜻이다. 여러 세대에게 두루 친절하게 쓸 수 있는 말이 아니다.

이 책에서는 외래어의 사용을 줄이려고 노력했다. 다만, 기존의 용어를 수정하려다 자칫 의미 전달에 문제가 생길 것 같은 부분은 그대로 두었다. 디자인 요소로 사용되는 사진, 글, 그림, 색의 배치가 어떤 지혜에서 출발하는지, 각각의 시각적인 요소들이 어떻게 하나로 모여 새로운 언어라고 할 수 있는 시각언어가 되는지 되도록 쉽게 설명해 보려 했다.

두 번째 목적은 디자인 노동을 이해하며 대화하기 위함이다. 실무자는 필요할 때 조직을 대변하여 디자인을 맡기는 의뢰인이 된다. 외부 디자이너를 찾아 일을 주문하고 결과물을 받아 피드백하는 위치에 있다. 시각 디자인은 소통 과정에서 늘 아슬아슬한 갈등이 존재하고, 유독 주문의 수정과 번복이 당연하게 여겨지는 분야다.

식당에서 한 그릇의 음식을 주문한다고 생각해 보자. 주문 전에는 명확하게 원하는 바를 요청할 수 있지만, 요리가 나온 이후에는 대체로 결과물을 수용하는 정서가 있다. 위생의 문제나 심각한 실수가 아니라면 주문을 번복하는 일은 거의 없다. 주문이 들어감과 동시에 어떤 노동이 펼쳐지는지 이해할 수 있기 때문이다. 또 주방장의 노동이나 투여된 재료와 시간이 물리적으로 돌이킬 수 없다는 것도 쉽게 인정할 수 있다.

하지만 시각 디자인은 얇은 종이나 모니터 위에서 결과를 확인한다. 디자이너의 노동에 대해 물리적으로 느끼기 어렵다. 컴퓨터로 작업하기 때문에 늘 변형이 용이하다고 여기는지 수정 요청도 잦다.

의뢰하는 측에서는 수정 과정을 통해 요구할 수 있는 노동의 범위가 있음을 이해하는 것이 중요하다. 디자인 의뢰에서 반복되는 문제와 입장을 실무자와 디자이너 각각의 인터

뷰를 통해 들어 보았다.

세 번째 목적은 디자인을 내용과 분리하여 스타일, 즉 형식으로만 소비하지 않기 위해서다.

시각언어를 알아가는 과정은 인류가 쌓은 지혜와 닿아 있다. 이미지는 종이만큼 얇은 평면 위에 압축되어 있지만, 미술의 역사를 보면 그 평면 위에 무한한 깊이를 담아내려는 노력이 있다. 사진을 해석하는 힘, 색을 이해하는 일, 인쇄술에 담긴 활자의 아름다움, 시대별로 대표되는 양식과 이미지 안에는 당시의 시대상과 사상이 응축되어 표현된다.

현대에 와서 우리는 동굴벽화부터 고흐의 해바라기, 팝아트 등 모든 이미지를 모니터에서 쉽게 소환한다. 엄연히 그 시대가 반영된 이미지들을 지금은 그것과 분리시켜 단지 인용하기 좋은 예시(레퍼런스) 정도로 취급한다. 이런저런 참고 자료들이 적당히 배합된 이미지의 복제를 우리는 새로운 형식으로 여기며 소비한다.

형식만을 중시하다 보면 의뢰인도 디자이너도 무엇을 구현하려고 했는지 내용이라는 본질을 잊게 된다. 내용과 분리되어 디자인이 가상의 세계에서 존재하는 이유는 끊임없이 새로움을 탐닉하는 자본주의의 필요와 강박 때문이다. 내용

을 시각화하려는 대화를 중심으로 고유한 디자인과 양식이 등장할 수는 없을까?

우리가 다시 찾아가야 하는 건 현실과 분리되지 않는 디자인, 내용이 반영된 비유와 상징으로서의 디자인이다. 활동의 고유한 아름다움을 주고받을 수 있는 우리의 디자인은 무엇일지 생각해 보자. 시민사회처럼 내용이 중요한 분야에서 디자인을 고민한다면, 고유한 아름다운 양식이 만들어질 것이다.

개인의 추상적인 느낌을 타인에게 고스란히 전한다는 건 아마 불가능한 일인지도 모르겠다. 하지만 두루뭉술한 단어보다 더욱 구체적인 단어를 골라내는 힘을 함께 키워 가면 좋겠다. 시각언어의 이해를 전제로 그런 대화를 더 나누고 싶은 바람을 이 책에 실어 본다.

인터뷰 Interview

디자인이란?

실무자에게 필요한

디자인 어떻게 하고 있나요?

최나현 : 성북구에서 마을 일을 하며 활동을 시작하였다. 본업인 연극 기획과 병행하던 일이 제법 연차가 늘면서 <성북시민협력플랫폼>에서 실무자로 일하였다.

이재은 : <서울시청년허브>와 <비전화공방서울>에서 실무자로 일하였다. 시민을 모아서 연결하는 네트워크 사업과 홍보 담당자로 일한 경력이 있다.

나현　저는 2014년부터 마을 활동 관련 일을 시작했어요. 계기는 마을 활동 기록의 편집을 맡으면서였어요. 그 인연으로 마을 잡지 제작부터 플랫폼 사업까지 맡았어요. 디자인의 필요성은 질문할 필요가 없을 정도죠. 사업을 하려면 당연히 이미지가 있어야 했어요.

　　디자인은 기획 다음에 고민하는 첫 번째 일인 것 같아요.

기획을 알리는 데 유효한 이미지를 위해 웹 홍보물과 현수막은 기본이었죠. 특히 마을 사업은 해당 지역을 중심에 두는 일이라 동네 분들이 가장 많이 볼 수 있는 현수막이 중요했어요.

활동가들은 웹 포스터를 만들고 그걸 SNS 계정에 홍보하는 두 가지 일이 기본이에요. 공연처럼 포스터를 1,000장씩 벽에 붙이고 다니진 않아도 행사 당일엔 현장에 웹 포스터를 출력해서 붙여야 하죠. 현수막이나 웹 포스터 등을 디자인하는 건 기본이고, 다른 방식의 홍보물에 대해서도 논의가 필요해요. 카드 뉴스가 유행하니 카드 뉴스도 만들 건지, 각 홍보물을 어느 정도 크기로 할 건지 등등 세부적인 논의 사항이 많아요.

디자인을 누구에게 의뢰할 것인지도 내부에서 논의하나요?

나현 홍보 예산이 책정된 사업은 외부 디자이너에게 의뢰하지만, 예산이 없으면 내부에서 소화해야 하죠. 회의 도중에 시선이 한곳으로 쏠리면 그 사람이 "제가 해보겠습니다"라고 수긍하면서 결정되기도 해요. 혹은 사업 담당자가 알아서 해결하는 방식이에요. 대체로 예산 규모에 맞추어 각 사업 담당자가 본인 몫으로 안고 진행했던 것 같아요. 그래도 예산을 구성할 수 있는 사업은 나름의 디자인 기준을 세웠어요.

이를테면 웹 홍보물은 건당 20만 원에 부가세 포함 22만 원, 수정은 2회, 디자이너와 소통하는 사람은 한 명. 이런 식으로 내부에서 나름의 기준을 세웠죠. 대체로 예산이 많지 않으니 실무자가 아는 지인이나 친한 디자이너에게 부탁하는데, 기준이 있어야 의가 상하지 않아요.

특히 지역 네트워크 사업은 기획단이 꾸려지는데, 한 사람 한 사람 디자인 수정 요구를 모두 듣다 보면 의뢰한 저도 마음이 상하더라고요. 구두로 의뢰하더라도 기준에 대해 정확하게 이야기를 하는 편이고, 필요하면 한 건만 제작할 때도 계약서를 썼어요.

재은 서울시 기준으로 홍보물 예산이 정해져 있어요. 예를 들어 한 건당 10만 원이 책정되어 있는데, 사실 그 정도 돈으로는 좋은 디자인을 의뢰하기 어렵죠.

저는 <서울시청년허브>가 시작된 2013년도에 일을 시작했는데요. 저한테는 기관의 브랜드를 같이 고민하는 게 어려우면서도 중요한 일이었어요. 그 안에 앞으로 내가 할일의 핵심 질문이 있었으니까요. <서울시청년허브>는 사회적으로 어떤 역할을 할 거고, 어떤 대상으로 어떤 사업을 할 것인지 서로 질문을 나누면서 사업 설계를 했죠. 그걸 바탕으로 로고도

만들고 홍보 담당자도 정하면서 나름의 기준을 잡아 갔어요.

　〈서울시청년허브〉는 30명 정도 되는 규모에 사업팀과 홍보팀이 나눠져 있었어요. 사업팀의 기획자들이 홍보 담당자와 디자인을 논의하고 또 팀장과도 논의하면서 해당 사업의 취지를 검증하는 방식이었죠.

　공적 사업이기 때문에 내용이 명확하게 정해져 있었고, 표현도 정갈하게 구사해야 했어요. 그렇게 기준이 분명한 건 좋았지만, 실무자가 자신이 맡은 사업의 고유성을 표현하려고 만든 특색 있는 문장이 기관 차원에서 일정한 관점에 따라 편집되기도 했어요. 아쉽죠.

　디자이너와 소통하는 건 어렵지 않나요?

나현　처음 외주를 맡길 때 너무 어색했어요. 지원 사업을 받는 활동가는 자원을 주는 기관과 갑을 관계가 형성되는데요. 거기서 또 '전전세'를 주는 식이죠. 넉넉하지 못한 여건을 제공한다는 미안함이 생겨요. 디자인은 소통의 결과물이어야 하는데 그럴 수 없는 사정일 때도 있고요.

　연극 분야에서는 디자이너를 초기 기획 단계부터 결합시켜서 함께 회의했어요. 외부자가 아니라 같은 팀 구성원으로

초대한 거죠. 그런데 시민사회 영역에서는 너무나 짧은 기간에 완성된 작업물을 요구하는데 예산은 적으니 의뢰하면서 계속 미안한 기분이 들더라고요.

아는 인맥 안에서 의뢰할 때는 어렵지 않지만, 그마저도 다들 바빠서 안 된다고 하면 소개를 받아야 하잖아요. 개인적으로는 그림 잘 그리는 사람보다 텍스트 이해력이 있는 디자이너가 좋았어요. 기획서나 맥락을 글로 보내도 잘 소화하지 못하는 디자이너와 협업할 때는 굉장히 고통스러웠어요. 시작하면서 서로 요구하는 바를 확인한다고 했지만, 결국은 소통이 안 되는 일이 생기더라고요.

그렇지만 조건 자체가 이미 미안한 상황이라 어쩔 수 없었죠. 경험상 작업하기 전에 한 번이라도 만나서 얘기를 나누거나 소통을 하면 서로 작업하기가 좋았어요. 하지만 사업 내용이 행사 일주일 전에 확정되고, 이틀 만에 홍보물이 나와야 하는 상황에서 서로 만족도가 높을 수 있나요. 시일이 촉박한 의뢰일수록 돈을 더 줘야 한다고 생각해요. 제작 기간이 짧아도 일정한 품질을 요구하잖아요. 그러니 돈을 더 줘야 하는데 전혀 그렇지 못하죠.

웹 홍보물 같은 건 20만 원 정도 주면 하루 만에 나오는 게 당연하다고 말하는 분들도 있어요. 그럴 때는 제가 디자이

너의 입장을 대변해야 하는데, 또 한편으로는 일이 어그러지면 안 되니까 중간에서 곤란할 때가 많았어요. 디자이너 중에서도 금액에 대해 모호한 언어를 사용하는 분이 많고요. 외주를 맡길 때 내부 사람들과 디자이너 사이에서 소통하는 일이 가장 어려워요.

하다 보면 디자이너와 소통이 익숙해지기도 하나요?

나현 의뢰를 많이 하다 보면 알음알음 인력 풀이 생겨요. 정보가 중요한 정갈한 디자인은 A에게, 좀 더 젊은 층을 대상으로 한 감성적인 표현은 B에게, 여러 연령대의 주민을 위한 사업은 그림 실력이 좋은 C에게 맡기는 식이죠. 물론 대부분 적은 예산을 양해해 주는 디자이너였어요. 사정을 얘기하면 디자인 비용을 낮춰 주기도 했는데, 한 번 이상 작업하면서 그나마 관계가 쌓였기 때문이에요.

재은 저는 너무 고정된 디자이너와 진행하는 건 재미가 없더라고요. 적은 예산이어도 다양한 디자이너와 호흡을 맞춰 보아야 작업을 의뢰하고 결과를 판단하는 능력이 늘기도 하고요. 또 여러 사람에게 의뢰를 하다 보면 구체적으로 설명하

지 않아도 의도를 잘 파악해 주는 사람을 만나기도 해요. 나중에는 한 번 이상 합을 맞춰 본 디자이너와 서로 상황을 이해하면서 지속적인 의뢰로 이어졌고요.

나현　　한번은 토론회의 디자인 전체를 맡긴 적이 있어요. 그때 처음으로 콘셉트 개발비를 책정해 봤어요. 그랬더니 퀄리티가 다르더라고요. 포스터 하나만이 아니라 리플릿, 현수막, 봉투 등등 디자인이 필요한 모든 세부 제작물을 함께 만드는 브랜딩 작업이었죠.

　　하나하나 따져 보면 소액이지만 전체 콘셉트를 개발하는 비용을 포함해서 모든 디자인 작업물을 통으로 맡기니까 예산 규모도 커지고, 디자이너의 만족도도 높았어요. 당연히 진행도 수월했죠.

　　기획 초반부터 디자인 콘셉트가 잡히니까, 마지막에 자료집과 결과 보고서도 잘 나왔어요. 정말 걱정할 게 없었어요. 디자인으로 연출할 수 있는 여러 세부적인 아이디어도 제시해 주니까 너무 좋더라고요. 사실은 매번 그렇게 일하고 싶지만 여건상 그렇게 되진 않았죠.

　　반대로 예산이 적어서 송구한 요청일 때가 있어요. 돈이 적으니까 미안해서 수정 요청도 미적지근해지고, 전체적인

콘셉트가 마음에 들지 않아도 말하기 어려웠어요. 작업물에 대한 내부의 의견을 전하기도 어렵고요. 그래서 시안을 두 가지만 받고, 수정도 두 번만 하는 아주 최소한의 기준을 세웠던 거죠.

그럼에도 어려운 건 디자이너와 말이 안 통할 때예요. 기획에서 강조한 문장이나 반드시 써야 하는 단어를 표시해서 넘겨도 반영되지 않을 때가 있었어요. 아마 지면을 고려하면 다섯 글자가 적당한데, 제가 너무 긴 문장을 드렸나 봐요. 그럼 소통을 통해 수정하면 될 텐데 그것도 쉽지 않았어요. 미안함과 어떻게 말해야 할지 모르는 상태가 뒤섞여 마음만 삐죽삐죽하면서 마무리된 경험도 있어요.

공공기관의 자원을 사용하는 사업에 책정된 예산 기준으로는 디자인 의뢰가 쉽지 않다. 웹 포스터와 현수막 등 일감을 모아서 의뢰하는 식으로 운영의 묘를 발휘해야만 외주 작업을 맡길 수 있다. 이런 사정이라 실무자가 알음알음 찾게 되는 디자이너는 소통이 편한 상대다. 하지만 친분만으로 업무를 맡길 수는 없다.

기획의 맥락을 잘 헤아리는 디자이너와 작업할 때 만족스러운 결과물이 나왔다고 말하듯, 알음알음이라고 표현되는

거래에 포함되는 건 상황에 대한 이해, 텍스트의 이해 이 두 가지를 기반으로 덜 미안해 하며 소통할 수 있는 디자이너가 아닐까.

사공이 많아서 마음처럼
안 되는 디자인

재은　나현 씨 표현대로 송구스러웠던 의뢰는 <청년정책네
트워크> 사업이었어요. 정책도 만들어야 하고, 참여자도 모아
야 하고, 캠프와 주간 행사는 물론 그 외에 진행되는 세부 사
업도 많았어요. 사람을 모으는 행사 포스터는 '이를 악물고'
제작해야 하거든요. 어떻게 하면 사람이 오게 할 수 있을까.
물론 내용은 어쨌거나 정치적이고, 공적인 정보지만 청년 대
상으로 다르게 녹여내는 게 담당자로서 어려웠어요.
　그럴 땐 상사가 어떤 스타일을 좋아하는지가 판단의 기준
이 되죠. 상사가 귀엽고 아기자기한 걸 좋아하면, 무조건 상사
가 추천해 준 디자이너랑 작업하는 게 가장 편해요. 어떨 때는
디자이너와 상사가 직접 소통하면 좋겠는데, 사이에 끼어서
난감할 때가 있었어요.
　수정 요청만 열 번 넘게 한 적도 있어요. 디자인에 대한 결
정권 없이 중간에서 일을 하면, 그 실무자와 디자이너는 불행
한 관계가 되기 쉬워요. 수정을 요청할 때마다 디자이너랑 상

사 욕을 하면서 일을 해야 하는 것도 좋지 않았고요.

네트워크 사업은 주체가 많다 보니 같은 행사의 포스터가 다 달라지기도 해요. 아무도 이게 작년과 같은 행사인지 모르는 불상사가 생기죠. 2014년도부터 2016년까지 진행한 사업이 있었는데, 사업 제목이 똑같아도 포스터 느낌이 해마다 달랐어요. 저는 손글씨로 기획했는데, 다른 담당자는 또 다른 톤으로 만들고, 결국 디자인을 하나의 결로 만들지 못한 거죠.

사람을 모아야 하니까 포스터는 계속 만드는데, 전부 모아 놓고 보면 이게 같은 사업이었다는 걸 모를 정도예요. 누가 최종 디자인을 결정하고 진행하느냐에 따라, 결정권자가 어떤 분위기와 취향에 꽂혀 있느냐에 따라 디자인이 너무 달라져요. 그러면 균형 있고 일관성 있는 모객도 안 됐던 걸로 기억해요.

나현　주로 네트워크 사업이 이런 것 같아요. 사공이 많은 지역 협의체들은 여러 가지 사업을 하다 보니, 그때마다 핵심 역할을 하는 단체가 바뀌거든요. 또 행사 때마다 협의체나 기획단이 새로 꾸려지는 일도 있었고요. 매번 디자인을 결정하는 사람이 달라지는 거죠. 그러면 같은 사업인데도 디자인 예산이 다르고 디자이너도 달라지죠. 어떤 건 단체 실무자가 그

냥 하고요.

매달 사람을 모아야 하는 상황은 동일하지만, 브랜딩이라고 해야 할까요. 그 구체적인 상이 없는 상태로 공동 사업이 진행되다 보니 디자인 역시 그때그때 진행되는 거죠?

나현 기획 회의 과정에서 디자인도 논의했으면 좋겠다고 매번 생각해요. 하지만 디자인은 기획이 끝나야 결정할 수 있으니, 회의를 마칠 때 "다 결정됐으니까 홍보는 누가 할 거야?" 이렇게 미루듯이 진행되는 거죠. 디자인 제작 플랫폼인 '망고보드' 바람이 한참 불었을 때 각 기관 실무자분들이 직접 디자인을 많이 하셨죠. 방법만 알면 감각이 좋으신 분은 잘 만드니까.

망고보드의 기존 이미지를 그대로 활용하는 분들도 많았는데, 그러면 홍보물이 다 비슷비슷해지죠. 고민되는 지점이에요. 나름대로 디자인 결을 맞춰가고 싶은데, 유지하기가 힘들어요. 실무자가 파워포인트로 간신히 작업하는 때도 있는데, 대체로 퀄리티가 낮은 결과가 나오죠. 그 이미지를 가지고 사업을 홍보하려면 마음이 아파요.

퀄리티가 낮은 디자인으로 홍보할 때, 실무자의 심리적인 불만족뿐만 아니라 실제 사업 결과에도 영향이 있나요?

나현 모객이 위주인 행사는 정말 홍보에 영향을 많이 받아요. 그럴 땐 붙일 수 있는 모든 예산을 주섬주섬 모아서 디자인에 힘을 싣죠.

재은 디자인도 중요하지만 홍보 문구도 중요한 것 같아요.

나현 그래서 기획과 디자인이 같이 가야 한다고 생각해요. 저는 기가 막힌 카피라고 생각했는데 글자 수가 안 맞아. 나는 이걸 꼭 넣고 싶은데 디자이너는 안 된대. 한 글자를 넣느냐 마느냐로 메일을 주고받다 며칠이 걸려요. 만약 디자이너가 회의에 참석하면 자연스레 의견을 낼 수 있으니까, 실무자가 중간에서 조율하는 것보다 자신의 의견을 직접 반영할 수 있겠죠.

그러려면 기획 회의비를 책정해야 하지 않을까요?

나현 회의비 지급은 할 수 있는데 디자이너 일정이 안 맞

는 때도 많아요.

재은 　　그리고 모든 회의에 다 참여하면 디자이너가 혼란스러워 할 수도 있을 것 같아요.

나현 　　매번은 아니어도 핵심적인 회의가 있잖아요. 큰 기획이 결정되는 자리에서 그 내용을 직접 들으면 좋죠. 기획단이 생각할 때 디자인이 만족스럽고 잘 빠졌다 싶으면, 현장에서도 좋은 이야기를 많이 들어요. "누구랑 작업했느냐, 예산은 얼마였냐, 어느 정도 비용이면 이런 결과물을 낼 수 있느냐." 이렇게 비슷한 일을 하는 실무자들이 먼저 반응해요.

　　어르신들을 대상으로 하는 행사는 무엇보다 글자나 이미지가 잘 보여야 해요. 청년 대상으로는 재은 씨가 말한 것처럼, 카피부터 디자인까지 좀 더 다각화되고 품질이 높은 디자인이 요구되죠.

재은 　　여기에 접속했을 때 뭘 얻을 수 있는지가 시각적으로 딱 보여야 해요. 감성이나 경험을 얻을 수 있거나, 관계나 돈, 스펙 등등이 선명하게 보여야 하죠. 그런 점에서 딱 드러나는 디자인이랑 문구가 중요해요.

그런 건 정보에 해당하고, 디자인의 영역은 아니잖아요?

재은 그렇긴 한데, 첫눈에 시선을 잡을 수 있는지가 중요하니까요. 디자인은 사람들이 정보를 읽도록 해주는 일종의 진입로 역할을 하죠.

이 악물고 사람 모아야 할 때는, 공신력을 판단하는 기준일까요? 어떤 행사, 정보가 얼마나 신뢰할 만한 곳인지 판단할 때, 디자인 완성도가 영향을 미칠까요?

나현 저는 그렇다고 생각해요. 젊은 친구들은 특히 홍보물의 수준을 보더라고요. 주관 단체가 어디인지도 보고요. 이 두 가지가 판단의 중요한 부분이라 생각해요. 그건 젊은 사람들은 어떤 홍보물이 알리는 행사에 반응하고 참여했을 때, 자신의 욕구를 채울 수 있는지를 중요하게 생각한다는 의미로 볼 수 있을 것 같아요.

재은 서울시 로고도 중요한 것 같아요.

나현 스펙의 영향이 큰 것 같아요. 자기 이력에 한 줄 추가

할 수도 있으니까요. 주최 기관을 묻기도 하더라고요. 대학생, 청년층은 이 사업을 어디서 주최하는가, 어느 정도 규모의 사업인가, 구체적으로 물어요. 그리고 정보도 굉장히 많이 알아요. 다양한 지원 사업이 있다는 걸 잘 알죠.

디자인은 정보와 기획의 공신력에 영향을 준다. 실무자들은 이미지의 힘을 체감하기 때문에 디자인에 더 열의를 보인다. 하지만 대개 전략이 부재한 상태로 접근하기 때문에, 단편적인 이미지들이 등장했다가 사라질 뿐이다. 큰 방향에서 단체나 기획의 균일한 정서를 만들어 내는 대화가 필요하다. 그것이 이른바 브랜드가 된다.

소통의 늪, 수정 요청

　가장 소통이 첨예한 부분은 수정 과정이라고 생각해요. 일차적으로는 실무자가 소통을 하지만, 디자인을 바라보는 내부 사람들, 이해 관계자, 결재권자, 홍보 책임자 등 많은 사람의 의견을 들어야 할 때도 있죠. 실무자가 디자이너와 내부 관계자들 사이에서 겪은 수정 요청의 어려움을 얘기해 주시겠어요?

재은　손 느낌이 나는 디자인이 필요해서 어떤 디자이너를 소개받은 적이 있어요. 이전 작업물도 받아 보고 괜찮아서, 디자인 제안서와 샘플 이미지를 함께 보냈죠. 그런데 제안서의 내용은 반영하지 않은 채 본인이 하고 싶은 작업을 해서 보내신 거예요. 결과물을 받고 이걸 어떻게 수정해 달라고 말할지 담당자로서 고민이 되었죠.

　시안을 사전에 확인하지 않은 게 가장 큰 불찰이었어요. 디자이너가 할 수 있는 역량이라는 게 있잖아요. 그 선에서 어떻게 최선을 끌어낼 것인가, 차선이라도 끌어낼 것인가, 그 부

분이 어려웠어요. 결국 차악 정도로 타협해서 마무리했죠. 계속 수정만 할 수는 없으니까요.

나현 　의뢰할 때 디자이너의 스타일을 파악한다고 했는데도 잘 안 될 때가 있죠. 제가 놓친 부분이 있고. 그래도 정말 아닌 것 같을 때는 어렵더라고요.

재은 　저희가 쓰는 용어나 사업명이 어려우니까 포스터에 일러스트를 많이 썼어요. 일러스트로 행사의 분위기를 전달하려고 했죠. 그런데 장터를 일러스트로 그려 달라고 했더니, 아이들 책에 들어갈 만한 삽화를 보내 준 거예요. 그분 인스타그램도 미리 봤기 때문에 다른 풍의 그림들도 그리실 수 있는 걸 확인했거든요. 그런데 이 작업은 아니다 싶어서, 그림 비용을 지불하고 다른 사람을 급하게 찾기도 했어요.

나현 　그런 문제가 생길 땐 고민을 엄청 많이 해요. 기획이 엉성해서 홍보물 발주할 때 빈틈이 많은 경우도 있잖아요. 딱히 뭘 파고 들어가야 하는지 모를 때요. 사실 담당자도 잘 모르기 때문에 그래요. "알아서 해주세요" 하고는 문제가 생기면 그때서야 처음에 보낸 발주서나 기획서를 살펴보는 거죠.

재은　디자이너가 자기 작업을 중시하는 사람이라면 소통하기가 어려워요. 우리 사업에 대한 이해가 전혀 없다 보니 엉뚱한 결과물이 나오기도 하고요. 그저 자신이 그리고 싶은 작업물을 가져왔을 때는 정말 당황스러워요.

나현　제안을 하면 기획서 외에 우리 단체 페이스북이라도 한 번 찾아봐 주면 좋겠어요. 그런 부분도 디자이너에게 더 친절하게 알렸어야 하는데 내가 놓친 건가 싶은 생각도 들고요. "예술가와는 작업 못 하겠다"라는 활동가들도 있어요. 분명한 자기 색깔을 가진 분이 좋은 결과를 만들어 주실 때도 있지만, 소통하기 어려운 분도 많아요.

　　그림 작가가 아니라 디자이너인데도 그런가요?

나현　그분이 디자이너인지 작가인지 명확하지 않을 때가 있는 거죠. 당연히 디자이너라고 생각하고 만났는데 알고 보니 작가의 자아가 강했던 거예요. 또 하필 우리 의뢰에 예술혼을 발휘하시고요. 대충도 안 해요. 엄청 열심히 해주셨는데, 뭔가 기획과 안 맞을 때! 정말 고통스러워요. 서로 맞춰 보려고 애쓰면서 여러 번 다시 수정했는데 결국 아쉬움이 남으니

까요. 서로 너무 힘든 일이죠.

그럴 때는 어떻게 하시나요?

나현 친분이 있는 사람이 예술가의 자아를 발휘하면, 아예 찾아가서 같이 작업해요. 옆에 앉아서 얘기하는 게 제일 빠르더라고요. 그 친구도 그게 더 편하다고 하고요. 실무자는 기획안이 친숙하지만 디자이너에게는 어려울 수 있거든요.

생각하는 걸 구체적으로 손으로 그려서 보여 주면 디자이너도 쉽게 이해하고, 저도 모니터를 보면서 "이렇게 해달라"고 요청하는 게 쉬울 때가 있어요. 글은 어쨌든 정제해서 쓰잖아요. 글로 잘 해결이 안 되는 상황에서는 몸으로 부딪치려고 해요.

디자인을 대하는 문화

디자인의 중요성에 대해서 인지한다면, 그 사업이 끝나고 나서 내부에서 결과를 돌아보거나, 다음에는 이렇게 하자는 얘기가 나오나요?

나현　칭찬을 많이 받은 작업은 평가 회의할 때 좋았고 잘했다는 평가가 많이 나와요. 일상적으로 하는 사업들은 그냥 지나가고요. '이 정도만 해도 됐어'라는 평가 기준이 실무자마다 달라서, 저는 좀 더 수정하면 좋겠는데 다른 분은 괜찮다고 하면 그냥 진행되기도 해요. 디자인이 후속 논의 안건에 오르는 경우는 결과적으로 흥행이 잘 되었을 때예요. 모객이 잘 안되었을 때는 홍보보다 기획에서 원인을 찾기 때문에 기획을 평가하는 쪽으로 대화가 집중되죠.

재은　맡기기 전에는 모두가 홍보와 디자인만 하는 것처럼 말하지만, 끝나면 아무도 얘기 안 하죠. 사업단 규모가 작은 곳은 자기 담당이 아니면 관심이 없기도 하고요.

다음에도 이 디자이너랑 해보자는 얘기 같은 것도 없는 거네요?

재은 없었어요, 제 기억에는.

나현 디자이너들이 힘들겠다는 생각을 한 적 있어요. 의뢰인이 '내 마음을 맞춰 봐' 하는 식이잖아요. 발주서를 준다고 해도 '색깔 위주', '따뜻한 감성'으로 해 달라는 정도죠.

의뢰할 때, 예산이 적고 기획이 두루뭉술해서 외주 작업 맡기는 게 미안하잖아요. 그런데도 디자이너와 이해관계가 성립되는 이유는 이번 일을 잘 하면 다음 작업도 계속할 수 있겠다는 기대 때문이거든요. 신입 디자이너나 처음 외주를 받은 사람은 그럴 수밖에 없어요. 예산도 적고 일정에도 무리가 있지만 앞으로 좋은 관계가 형성되길 바라는 마음인 거죠. 의뢰하는 분들이 그런 뉘앙스를 풍기기도 하고요. 하지만 의뢰 이후에 내부에서 아무 논의가 없다면 매번 같은 과정이 반복되지 않을까요? 급하게 필요해졌을 때 비로소 사람을 찾는 거죠. 또 전에 했던 것과는 다른 새로운 걸 요구하고요.

나현 외주 작업자와 연속해서 일을 할 때 가장 중요한 기준은 마감이었어요. 디자인은 시간을 두면 더 좋아지는 부분도 있지만, 우리 일은 시간이 정해져 있잖아요. 특히 적은 예산으로 작업을 의뢰할 때는 일정에 대해서도 고려를 하려고 해요. 이 일에 사흘 이상 시간을 쓰면 저 친구에게도 손해다. 그런 얘기를 하죠. 작업 시간을 사흘밖에 못 주니까 사흘 치 정도로 일해 달라고 부탁해요.

 좋은 의뢰인이네요. 사흘 치라는 작업의 한계를 인지하는 거잖아요.

나현 수정까지 사흘이어야 한다고 생각했어요. 서로에게 다른 일도 있으니까요. 그런데 기한을 지키지 않으면 곤란하죠. "오늘까지 된다"라고 해서 기다렸는데 결과물을 못 받은 적도 있었어요. 잠수를 타서 연락이 안 되거나, 상습적으로 기한을 못 지키겠다는 디자이너도 있더라고요. 그러면 기한이 중요한 작업은 그분에게 의뢰하지 않아요. 약속을 지키는 사람이 중요했어요. 연속적으로 작업을 맡길 때는 '적어도 이 사람은 납품 일자가 정확하다'라는 믿음이 중요하죠.

디자인이 내부에서 회자될 만큼 특별히 좋은 결과가 나오지 않는다면, 마감 기한에 납품을 잘 하는지가 지속적인 의뢰의 기준으로 작용한다는 거네요.

나현 서로 합의한 기한과 약속을 지키는 거죠. 상대는 마감 약속을 지키고 나는 입금 날짜를 지키고. 납품과 입금 날짜를 서로 잘 지켜야 한다고 생각해요.

<실무자의 디자인> 수업을 듣고 난 이후 디자이너에게 의뢰할 때나 홍보 관련된 실무를 할 때 도움이 됐나요?

나현 저는 디자이너와 소통해야 할 때 그들이 쓰는 전문 용어를 잘 몰랐어요. 어떻게 서로의 역할을 설정해야 할지 몰라서 어려웠죠. 제가 의뢰하는 고객의 입장에서 출발하지만 일을 부탁해야 하는 느낌도 들었고, 상대방도 제 요구를 어디까지 들어줘야 할지 머뭇거리는, 서로 애매한 관계가 되더라고요.
 예를 들면 결정권자가 디자인을 보고 "전체 색감이 마음에 안 든다"라고 하는 경우가 있잖아요. 그럴 땐 디자이너가 몇 가지 시안을 보내 줘도 한 번 마음에 안 들면 계속 안 맞더

라고요. 결국 디자이너는 어떤 색을 원하는지 색상 번호를 정확히 알려 달라고 해요. 그렇다고 제가 결정권자에게 "정확히 어떤 색을 원하세요?"라고 물어볼 수는 없잖아요.

또 가운데서 소통을 전달하는 것도 어려웠지만, 제가 이미지에 대해 잘 모르니까 '예쁘게. 파스텔 톤으로. 부드럽게. 읽는 분 피곤하지 않은 느낌' 등등으로 애매하게 언어를 사용했어요. 그땐 정확하게 콕 짚어서 말하면 건방진 느낌을 주지 않을까 염려했거든요. '감히 내가 전문가에게 글꼴이나 색상에 대해 언급해도 될까' 싶었죠. 반드시 수정해야 하는 일도 미안해서 말을 잘 못할 때도 있었어요. 그런데 지금은 저자세가 아닌, 같은 동료 입장으로 의견을 교환하게 되었어요. 서로 의견을 제안하고 듣는 일이 유연해졌죠.

마음에는 안 드는데 언어가 불명확하다 보니 대화가 잘 안 되었던 거죠?

나현　수정 사항 등 요구를 전달해야 하는데 마음 상하게 하고 싶진 않고, 어떻게 전달해야 할지 잘 모르겠더라고요. "이 글꼴 이상하지 않아요?"라는 것도 막연하고 "그림 분위기가 이게 아닌데"라고 말하기에도 미안하고.

재은　<실무자의 디자인>을 듣고 저는 좋았는데, 저랑 같이 작업하는 디자이너들에게 좋았을지는 모르겠어요. 그 수업이 저에게 준 영향은 포스터를 제작한다고 했을 때, 어떤 이미지를 쓰면 좋을지 한 번은 더 고민한다는 거예요. 이전 작업물을 찾아서 구체적으로 의뢰하거나 사진이 들어가는 홍보물이라면 어떤 사진이 적합한지 생각해 보는 등 이미지를 고르는 눈이 발달한 것 같아요. 수정 과정에서 세부적으로 정확해진 거죠.

예전 같으면 말을 안 하고 넘어가거나, 나도 잘 모르겠으니까 "약간 지저분해 보이는데 무엇 때문일까요?"라는 식으로 얘기했다면 지금은 "고딕 말고 명조가 좋을 것 같아요. 글씨 크기를 10포인트로 해주세요."라고 요청하게 됐어요.

한편으로는 담당자의 구체적인 요청이 디자이너의 자율성을 침해할 수도 있다는 생각도 들어요. 그렇지만 작은 변화가 큰 차이를 나타낸다는 걸 알았으니까 굉장히 좋은 경험치가 생긴 거죠.

나현　디자인은 정보 전달도 중요하지만, 결국 누군가의 마음을 당기게 만드는 일이죠. '모객'이라고 표현할 정도로 결국 사람들이 모이도록 해야 하니까요. 그런데 보통 예술 영역은

혼자 일을 하잖아요. 소통 능력에 따라서 작지만 결정적인 차이가 나는데, 현실적인 제약 때문에 실무자와 디자이너가 각자 컴퓨터 앞에서 따로 일하는 상황 속에서 잘 통하지 않는다는 느낌을 받기도 해요. 실은 양쪽 모두 사람들과 소통을 잘해야 하는 직종임에도 말이죠.

예술가랑 작업하기 어렵다는 말은, "나는 이것만 해"라는 사람과 대화하기 어렵다는 뜻 아닐까요. 세밀한 부분도 대화의 여지가 있어야 하는데, 어떤 사람들은 너무 외골수 같아서 세부적으로 진입할 틈이 안 보이는 거죠. 디자이너 혹은 예술가라고 목에 힘주는 것보다, 좀 더 틈을 열어 둬야 서로 소통할 수 있을 것 같아요.

나현　우리가 일하는 이 영역에 고착된 일 처리 방식이 항상 바쁘고, 그래서 개별 작업자의 성향이나 작업 방식을 파악할 시간이 없죠. 결과물만으로 상대를 독해하고, 상대도 우리가 제시한 글만 가지고 이미지를 구현해야 하는 좋지 않은 상황이죠. 서로 개인적인 작업 성향이나 방식을 파악하기 어려우니까 소통도 어려울 수밖에 없어요. 약간이라도 여유를 갖고 조금 더 이야기해 볼 여지가 있으면 좋겠어요. 디자이너에

게 다양한 표현력을 기대하려면 그 사람이 새로운 시도를 할 수 있는 시간적 구조적 여유를 줘야죠.

결국 단발적 관계로 만나는 건 소모적일 수밖에 없는 것 같아요. 의뢰하는 입장에서는 짧은 시간 동안 맥락을 납득시켜야 하고, 의뢰받는 쪽에서는 의뢰하는 사람도 스스로 뭘 원하는지 모르는 그 미지의 영역을 채워야 하니까요. 저는 <비전화공방서울>과 작업하면서 실마리를 얻었어요. 적은 예산이었지만 1년 동안 예상하는 디자인 작업물을 모아서 계약했는데, 서로 소통의 시행착오를 완충할 수 있으려면 적어도 그렇게 반년에서 1년 정도 호흡을 맞춰야 상대가 '아' 하면 '어' 할 수 있겠더라고요.

보통은 어떤 돌발적인 의뢰와 맥락을 단번에 알아차리고 해낼 수 있어야 전문성이 있는 거라고 오해하죠. 어차피 예산이 풍족한 게 아니라면 서로가 시행착오를 감내할 수 있는 물리적인 기간이 확보되어야 하지 않을까 싶어요.

재은　저는 이 일에 대한 애정을 같이 나눌 수 있는 디자이너면 좋겠어요. 우리가 하는 건 사회적인 일이잖아요. 공적인 일이죠. "그래 이렇게 하면 좋겠다"라며 같이 힘을 불어넣을

수 있는 사람이 좋아요. 그럴 수 있는 구조를 어떻게 만들지가 관건이죠. 실무할 때 점점 디자인의 어려움을 느껴요. 정말 다 디자인이에요.

어떤 사진을 고를지 어떻게 배치할지, 일상적인 기록을 어떻게 시각화해서 페이스북에 올릴지. 디자인은 홍보와 함께 얘기해야 해요. 로고를 어떻게 만들까. 명함은, 홈페이지는 어떻게 만들어야 할까. 디자인 작업을 어떻게 정리하고 보관할 수 있을지도 고민이에요. 매체는 계속 바뀐다고 생각하거든요. 2013~2014년부터 페이스북이 활성화됐지만 지금도 효과가 여전한지. 현재 유행하는 매체는 무엇인지. 유튜브라면 디자인이 영상 등으로 어떻게 입체화되어야 하는지 등등 새롭게 생각해 볼 지점이 있어요.

공적인 일을 하다 보면 우리 시대가 요구하는 것이 무엇인지 감지하는 게 중요하더라고요. 그걸 어떻게 시각화해서 전달하려는 바를 효과적으로 알리고 참여시킬지가 숙제예요. 우리의 활동과 디자인이 어떻게 시대와 만날 수 있는가. 매체에 대한 고민과 시대적인 고민을 함께할 수 있는 사람과 일하고 싶어요.

나현 결국 대화할 수 있는 사람과 일하고 싶다는 거죠? 우

리가 하는 활동에 대해, 홈페이지든 페이스북이든 한 번이라도 더 찾아보는 사람. 동료로서 바라는 점이죠. 맥락을 알면 행사 하나에 대해서도 다양한 지점과 갈래로 접근할 수 있더라고요. 일하기 전에 그런 대화를 나눌 여유가 있으면 좋겠네요.

또, 실무자는 기획자이기도 하지만 참여자일 때도 있잖아요. 다른 실무자들이 "그 작업 얼마에 했어?"라고만 물어 보면 기분이 좋지 않아요. 사실 그렇게 질문하는 모습에서 내가 보이기도 하고요. 나도 다른 사람 작업을 '얼마짜리지?'라고만 생각하지 않았을까. '그냥 디자인이 좋으면 좋다고 칭찬해 주지 저런 걸 물어 보나' 싶을 때도 있었어요. 디자인이 나오기까지의 기준, 문화, 수위 등이 더 많이 얘기되면 좋겠어요.

시민사회의 홍보는 주로 시민을 초대해 함께해 보자고 제안하는 영역이다. 과거에는 그런 자리만 있어도 서로 반가워하고 소식과 내용을 살펴보고 반응했다. 이렇듯 기존에는 소수의 시민단체가 기획하고 발신한 활동에 다수의 시민들이 참여하는 방식이었다면, 사회 문제가 복잡해짐에 따라 활동하는 단위도 매우 다층적으로 변화하고 있다.

공공예산이 시민사회에 투입되면서 <서울혁신파크>와 같은 지원 조직부터 소셜벤처나 사회적기업 등의 사업 조직,

동네 프로젝트 모임이나 개인 등은 이제 하나의 정체성으로 묶이지 않을 만큼 다양하게 활동한다. 또 SNS가 발달하면서 단체를 통하지 않아도 자신이 느끼는 사회 문제와 활동을 발신할 수 있다.

발신하는 주체가 많아지고 메시지의 총량이 늘어난 만큼, 이제는 얼만큼 이슈가 되고 몇몇이 참여하는가 하는 나름의 '흥행'이 중요해졌다. '사람을 어떻게 모아야 할까'라는 고민은 '미디어에 이미지를 어떻게 띄우나'로 이어진다. 뭘 해도 웹 포스터부터 고민해야 하는 상황에서 예산이 있으면 외주를 맡기지만 아니면 직접 실무자의 개인기에 기대야 한다.

짧게나마 실무자 두 사람과 나눈 대화에는 디자인 문화, 수위, 기준들이 촘촘하다. 스스로 내부 가이드를 가지고 디자이너와 소통하는 노력이 좋은 참조가 된다. 하지만 실무자의 태도나 선의에만 기댈 수 없는, 예산이 얽힌 노동 구조의 문제이기도 하다.

실무자들의 계약 상황도 불확실하기 때문에, 좋은 경험을 쌓은 분들과 다음 해를 기약할 수 없는 걸 생각하면 늘 씁쓸하다. 공공예산의 구조가 인건비와 노동력에 야박한 이상 계속해서 하청의 하청, 전전세의 기분으로 서로 이야기해야 하는 조건 위에 서 있다.

그런 상황 속에서도 자신의 활동과 기획을 알려내기 위해 분투하는 노력들이 있다. 실무자 개인으로 다시 초점을 좁혀 보면 분절된 계약 조건 너머에도 성장하고 싶은 갈증이 있다. 그중 디자인은 조직 내부에 물어볼 사람이 없는 분야이다. 디자인의 필요와 빈도가 높아지지만 학습하고 본인의 안목도 키울 수 있는 계기가 드물다. 계속해서 조직 구성원과 디자이너 사이에 끼인 상태로 소진되지 않고 주체적으로 소통하기 위해서는 디자인을 읽고 쓸 수 있는 힘도 필요하다.

디자인은 크게 사진, 글, 그림, 색을 혼합하여 배치하는 과정이다. 각 단위에서도 세밀한 조정들이 누적되어 하나의 작업으로 완성된다. 그런 세세한 시각언어를 읽어 낼 힘이 부족하면 결국 인상을 이야기할 수밖에 없다. 하지만 디자인 리터러시를 높이는 배움을 통해 달라질 수 있다.

예전에는 "칙칙하지 않아요?"라는 식으로 인상과 느낌만 말했다면, 시각언어를 알고 난 이후는 칙칙함의 원인을 읽어 낼 수 있는 것이다. 시각적인 느낌을 해부해서 읽고 대화하다 보면, 어느새 디자인도 친근한 언어로 다가오지 않을까.

과거로부터 쌓인 활자 인쇄의 아름다움, 색채론에 대한 정립은 요즘처럼 독립출판물과 1인 활동이 증가하는 시기에 개인적으로도 공공적으로도 필요한 지혜가 되었다. 다음 장

에서는 사진, 글, 그림, 색, 일러스트 각각의 요소들이 디자인
에 어떻게 한 겹 두 겹 쌓이는지 정리해 보았다.

디자인 리터러시

Design
Literacy

그
리
드 Grid

심플, 모던

　도시에 사는 성인이 하루 동안 노출되는 광고의 수는 약 1,300건이라고 한다. 모든 정보를 일일이 다 인지한다면 정신이 버텨 내지 못하기 때문에, 우리의 인지 능력은 스스로 감당할 수 있는 범위 안에서 정보를 차단한다. 일상 도처에 자리하는 광고에는 시각 디자인이 동반된다.

　전광판, 잡지와 책, 웹 사이트, 모바일 페이지, 광고지, 포스터 등 이제까지 자신이 봤던 수많은 광고 중 좋았던 디자인을 떠올려 보자. 내친 김에 안 좋았던 디자인도 떠올려 보자(정말 떠올려 보세요). 만약 내일 발표를 위해 슬라이드 자료를 꾸며야 한다면 어떤 형식으로 구현하고 싶은가. 수업에서 이런 질문을 던지면, 다들 팔짱을 낀 평론가의 태도로 그간의 경험을 이야기한다.

　거기서 공통적으로 나오는 표현은 잘 정돈된 글과 이미지, 시원한 여백, 통일감 있는 배치, 간결함, 쾌적함이다. 반대는 빽빽한 글, 정돈되지 않은 어지러움, 잘 읽히지 않는 배치, 혼란이다. 이 대화를 함축하면 오늘날 추구하는 '좋은 디자인'

의 방향은 간결함, 흔히 말하는 '심플simple'에 근접하다고 할 수 있다. 혹은 그런 느낌을 '모던modern'이라고도 표현한다.

모던이 무엇인지 한마디로 설명하기는 어렵지만, 잘 정돈된 호텔에 들어가서 느끼는 쾌적함, 규모가 큰 화랑의 넓고 하얀 벽에 정갈하게 걸린 그림들, 책으로 둘러싸인 서점의 분위기와 새 책을 받아들었을 때의 단단한 느낌, 거친 콘크리트와 통유리로 마감된 카페 등을 떠올리게 된다. 오늘날 우리의 도시 곳곳에 스며든 정서다. 이 느낌을 구현하는 양식을 흔히 '모더니즘modernism'이라 한다. 근대에 시작되어 오늘까지 우리 생활에 지배적인 영향을 주는 미적 기준이다.

모더니즘으로 표현되는 이 느낌을 열거하면 간결함(simple), 텅 빈(empty), 최소화(minimal), 정돈됨(arrange) 등의 단어에 가깝다. 동아시아에서는 일본이 이것을 가장 잘 구현한 사례로 꼽힌다. 안도 타다오의 건축물이나 디자이너 하라 켄야의 무인양품(MUJI) 브랜드는 세계적인 사랑을 받고 있다. 하라 켄야는 『내일의 디자인』에서 언제부터 이런 심플함이 우리 사회에 자리 잡았는지 언급한다.

왕이나 종교의 권위를 나타내기 위해 미적 기술이 쓰이던 시기에는 '장식성'이 우선이었다. 부유한 의뢰인들은 더 치밀하고 복잡하며 정교한 문양을 통해 권위와 힘을 드러내고자

했다. 숙련된 장인들이 권력에 고용되어 체제를 대표하는 작업들을 만들었다. 관광지나 박물관에 보존된 과거의 유적들을 보면 혀가 내둘러진다. 오늘날에는 자원과 인력을 웬만큼 동원하지 않고서는 도저히 구현할 수 없는 밀도와 장식을 보여 주기 때문이다. 이런 양식은 위엄을 밖으로 보여 주기 위한 용도로 제작되어 실용성과는 거리가 있었다.

하지만 절대 권력의 시대가 끝나며 모든 인간이 자유를 추구하는 근대의 시민사회로 세계가 재편되었다. 이와 더불어 과학의 발달로 합리적인 사고가 보편화됐다. 자원이나 인간을 구속하는 권력의 시대가 물러가고 만인에 의한 지배와 이를 지탱하는 대량 생산 시대가 시작된 것이다. 장식성을 배제한 합리적인 사고가 제품, 건축, 디자인, 미술 등으로 번져 나가면서 근대의 사상이자 형식인 모더니즘이 형성되었다. 도시 역시 이 양식에 따라 만들어졌고 그 속에 우리가 산다.

경제가 발전하고 대량 생산으로 균일하게 찍어 낸 공산품에 갑갑함을 느끼는 시기도 있었다. 견고하게 자리 잡은 모던함을 해체하려는 시도가 있었고, 그것을 '포스트모더니즘 postmodernism'이라 불렀다. 하지만 이 시도는 한 시대가 공감할 만큼의 새로운 사상이나 형식 즉 '주의(ism)'라고 이름 붙일 만한 체계를 형성하진 못했다.

미술사의 새로운 양식은 늘 사회 전체가 새로운 단계로 진입하려는 동력과 함께하는데, 과학 기술과 자본주의로 무한정 성장할 것 같던 세계가 불황과 저성장 단계로 접어들면서 포스트모던도 새로운 동력으로 작동하진 못한 듯하다. 그저 사회 전체의 살림이 퍽퍽해지니 경쟁은 심화되고 광고는 더 노골적이고 기민하게 일상으로 침투한다. 각자의 콘텐츠나 비즈니스만이 두드러지길 바라는 욕망 안에 주변과의 조화나 질서라는 미덕마저 희미해지고 있다.

결국 간판이 어지럽게 나붙은 상가 건물과 온통 전광판으로 뒤덮인 지하철 역사가 우리의 일상 풍경이 되었다. 그래서일까 사람들은 매일 과도한 시각 정보에 시달리면서, 다시 혼란보다는 간결함을 원하고 거기서 편안함을 느낀다. 집 안의 모든 사물을 치우고 미술관처럼 텅 빈 공간을 만들며 극단적인 '미니멀리즘minimalism'을 추구하는 사람들도 생겨났다. 간결함이 다시 세련된 것으로 자리 잡은 건 이러한 배경과 맞물려 있다.

이를 두고 포스트모던적 혼란과 급격한 시대적 변화에 피로감을 느낀 사람들이 단순한 세계로 도피했다는 주장도 있다. 하지만 포스트모더니즘은 새로운 양식의 탄생이 아니라, 근대에 형성된 모더니즘을 새롭게 인지하고 재해석하는 데

△ unsplash.com, 사진 luke paris(위), john cameron(아래).
온갖 홍보물이 넘쳐 나는 풍경에 피로해진 우리는 이제 단순하고
텅 빈 공간에서 쾌적함을 느낀다.

그쳤다는 견해가 더 인정받고 있다. 즉 오늘날에도 첨단의 세련됨은 여전히 근대적 양식과 자장 안에 머문다.

다시 우리 일상으로 돌아와 보자. 무분별한 광고 속에서 우리는 자신 혹은 자신이 몸담은 단체의 활동이나 기획을 잘 알려야 한다. 수익을 내야 하는 사업은 아니지만, 공적 영역에서 일하는 활동가, 실무자 들 역시 자신들의 활동과 기획이 시민들에게 더 많이 알려지고 흥행하기를 바란다.

정부와 지자체에서 시작된 청년, 마을, 시니어, 사회적 경제를 화두로 중앙 기관이 등장했고 이런 기관이 주목하는 바에 따라 시민사회에 투입되는 자원의 양과 방식도 다양해졌다. 새로운 주체, 프로젝트, 단체들이 양적으로 증가하면서 그들이 기획하여 발신하는 행사, 프로그램, 메시지도 많아졌다. 발신의 양이 많아지니 사람들도 일일이 맥락을 파악하거나 반응하지 못하고 눈에 들어오는 이미지를 따라가기에 급급한 양상이다.

타 단체와 차별화된 이미지를 디자인해야 한다는 압박이 비영리, 시민사회 영역에서도 강해졌다. 연간 예산에 디자인 비용, 사진 및 영상 촬영비의 비중도 높아졌다. 이 영역에서도 각자의 행사 포스터가 뒤섞인 게시판과 벽면이, 마치 아케이드 상가의 어지러운 간판 풍경처럼 구현되는 상황이다.

어떤 형식으로 디자인물을 만들 것인가. 초기의 질문으로 돌아가면, 심플하고 모던하게 디자인하고 싶다는 생각이 여전히 유효하다. 처음엔 세련되었다는 느낌 때문에 그 방향을 선택하겠지만, 오늘날처럼 정보 과다의 시대 속에서는 정보를 잘 정돈하는 것만으로도 충분히 좋은 디자인이 된다. 유별나게 눈을 혼란스럽게 하지 않고, 적어도 주변과 조화를 이루었으면 하는 바람이다.

투명한 안내선

간결한 디자인 이면에는 투명한 직선이 존재한다. 인간이 직선을 사용하기 시작하면서 자연에 없는 미적 양식이 탄생했다. 직선이 교차하여 직각을 이루었고 반듯한 네모가 만들어졌다. 네모는 근대 양식 중 거의 모든 곳에 사용되는 기준이다. 일정한 공간 안에 많은 것을 누적하고 정리할 수 있는 형태이기도 하다. 삼각형, 오각형, 원도 아닌 네모를 선택한 배경에는 자원을 가장 효율적으로 관리하려는 근대의 합리적 사고가 담겨 있다.

우리는 이제 의식하지 못할 정도로 네모가 공기처럼 당연해진 세상에 산다. 아침에 일어나 보는 창문, 휴대폰 액정 및 TV, 집과 건물, 책상, 바닥과 천장 타일, 유리창, 자동차, 지하철, 빌딩, 지금 여러분이 읽는 이 책까지 모든 것이 네모다. 세상은 큰 네모로 구성되었고, 그 안에 작은 네모들이 자리 잡기 위한 안내선이 그어져 있다. 직선이 교차하여 만들어 낸 격자 안내선을 '그리드grid'라고 한다.

모든 디자인에 이 선이 존재하지만 실제 사용자에게는 보

이지 않는다. 논에 벼를 균일하고 많이 심기 위해 실로 기준을 잡고 모를 다 심으면 실을 걷어 내는 것과 같은 이치다. 기계로 모내기를 하는 오늘날은 모판에서 시작해 논의 모양까지 네모가 더 늘어났다. 같은 공간과 같은 자원으로 최대한 많은 생산물을 창출하려는 합리적이고 효율적인 근대의 영향이다. 결국 그러한 효율성을 바탕으로 시각적인 아름다움을 고민한 결과가 모더니즘 디자인이다.

보이지 않는 선은 우리의 생활에도 존재한다. 수건이나 티셔츠를 같은 넓이로 수납하여 각을 맞추거나, 문장의 들여쓰기를 같은 위치로 맞추고 싶을 때, 우리는 보이지 않는 선을 의식하는 것이다.

그리드를 조금 더 쉽게 이야기하면 문서에서 사용하는 표와 같다. 복잡하게 나열되는 정보를 가로세로로 구획된 표에 기입하여, 한눈에 찾아볼 수 있도록 정리한다. 한정된 지면에 정보의 수납과 가독성을 가장 효과적으로 구현한 방식이다. 그리드는 이 원리를 화면 전체에 적용해 크게 가로와 세로로 등분한 정보이며, 기호의 수납과 정돈에 도움을 주는 '안내선(guide line)'이다.

그리드는 작은 종이 한 장부터 책 전체에 이르는 기준이 되기도 한다. 성경을 손으로 필사하지 않고 활자로 대량 인쇄

하기 시작하면서 '북 디자인book design'이 발달했다. 글자의 짜임부터 내지와 표지를 고민하고, 낱장의 종이가 여러 장 겹쳐지고, 다시 견고한 벽돌같이 제본되는 북 디자인은 모더니즘 디자인의 정수다.

한정된 종이 위에 글자를 얼마나 합리적으로 수납할 것인지, 글자와 이미지는 어떻게 배치해야 잘 읽히는지를 연구해온 고민이 책에 쌓여 있다. 책 속의 정보를 어떻게 배치할지 위계를 구상하고 나면, 시각적인 배치를 위해 그리드를 짠다. 처음부터 끝까지 균일한 형식을 유지하면서도 변형을 만들기 위한 기준이다. 웹과 모바일처럼 새로운 미디어가 등장한 지금도 그리드는 책의 지혜에 기대어 있다.

그리드를 의식하면 도시의 풍경이 달라진다. 이전엔 보이지 않던 선들이 도시를 어떻게 형성하는지 보인다. 우리나라보다 더 일찍 선진화되었다는 나라들에는 그리드를 바탕으로 잘 정돈된 쾌적함을 더욱 또렷하게 느낄 수 있다. 그런 쾌적함이 공항 입구에서부터 대중교통을 타고 도시에 접속하고 숙소에 이르기까지 유지된다. 길거리 풍경과 간판 건물 내부의 진열까지 하나의 양식으로 자리 잡은 곳일수록 우리는 안정감을 느낀다.

나에게 그리드가 가장 또렷하게 다가오는 곳은 일본이었

다. 일본의 도시부터 농촌마을까지 모든 생활 공간에서 그리드를 느꼈다. 일본은 한국보다 모든 폭이 좁다. 글자로 치면 장평이 15~20퍼센트 정도 조여진 느낌이다. 한국 사람들은 다소 갑갑하게 느낄 수도 있지만, 생활해 보면 모든 가전, 가구와 생활 공간, 전철역, 도로와 건물들이 딱 필요한 만큼 사용된다고 여겨진다. 영토는 한국의 두 배에 이르지만 면적 사용이 합리적이다.

일본을 다녀온 사람들은 도로의 깨끗함과 일상 곳곳에서 느껴지는 정리 정돈에 혀를 내두른다. 이런 지점은 사회 전반의 미의식이며 보이지 않는 자원이기도 하다. 국가에서 획일적으로 새로운 건물 몇 개를 건축한다고 해서 이루어지는 부분도 아니다. 가정에서부터 공항을 빠져나가기까지 균일한 폭이 느껴지는 양식의 사회와, 각자의 개별성만 노골적으로 앞세우는 사회는 분명 다른 인상으로 남는다.

좋은 디자이너는 많지만 아쉽게도 우리나라에서는 그들의 좋은 디자인 능력이 사회로 스며들지 않는 듯하다. 미술관과 서점처럼 공들여 가다듬은 세련된 디자인의 공간들은 많지만 생활과 외따로 존재하는 것 같다. 아파트 안내문이나 동사무소의 현수막, 상가 간판에 이르기까지 우리네 일상의 시각 디자인은 저마다 제각각이다.

보이지 않는 선, 그리드는 일종의 기준이다. 나는 이것이 사회의 풍경을 형성하는 기준이라고도 생각한다. 우리 도로의 폭에 알맞게 차가 생산되어야 하는데, 요즘은 폭이 훨씬 두꺼운 미국식 차가 늘어났다. 이런 차들은 주차장과 골목 등 우리의 생활 공간과 영 맞지 않는다. 이런 식으로 기준이 무시되니 개별 제품, 개별 콘텐츠만 강조될 뿐 사회 전반에 걸친 일관성이 부족하고 서로 융화되기가 어렵다.

낡은 것은 쉽게 밀어내고 더 강렬하고 더 큰 것을 추구할수록 혼란스러워진다. 시간을 견디며 공통으로 지켜 낸 선들이 사회 전반에 얼마나 스며 있느냐가 그곳의 미적 수준이지 않을까.

한정된 공간에 더 많은 사물을 효율적으로 배치하기 위해
서 그리드를 사용한다. 농작물을 심는 밭에서부터 교통수
단까지 우리 일상 속에는 수많은 그리드가 존재한다.

그리드와 친해지기

흰색 화면에 뭔가를 배치하려면 다소 막막함을 느끼게 된다. 어디라도 글과 이미지를 배치할 수 있지만, 아무 단서나 제약도 없는 열린 자유 앞에서 초보 디자이너는 막막할 뿐이다.

왼쪽 구석, 가운데, 오른쪽, 이리저리 옮겨 봐도 만족스러운 안정감을 찾기 어렵다. 사진을 놓고 제목과 본문도 자리해야 하고, 도형이라도 추가하면 배치의 변수는 무수히 많아져서 멀미가 난다. 그럴 때 안내선은 망망대해 같은 흰 화면에 띄워진 부표처럼 배치를 도와준다.

가장 쉽게 사용할 수 있는 설정은 3X3 그리드이다. 화면 전체 길이를 가로 3등분, 세로 3등분하면 9칸의 네모가 담긴 격자 안내선이 생긴다. 하얗고 크게 느껴지던 화면 위에 4개의 줄을 그어 9개의 칸으로 나누면 배치의 막막함이 조금 줄어든다.

파워포인트(MS-PPT)나 일러스트레이터(Adobe-Illustrator) 등의 디자인 프로그램에는 안내선 기능이 친절하게 설정되어 있다. 마우스로 배치하려는 요소를 선에 가져가면 마치 자석

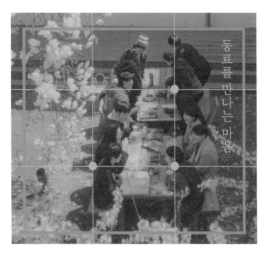

동료를 만나는 마음

3X3 그리드.

처럼 딸깍 달라붙으며 자리를 인도한다. 초반 설정은 사용자
가 등분하려는 칸만큼 나눗셈을 해야 한다.

3등분 그리드는 카메라에서도 쉽게 볼 수 있다. 카메라의
뷰파인더나 스마트폰의 사진 촬영 어플에 3X3 그리드가 설정
되어 있다. 사진 촬영 시 선이 교차하는 가운데 네모의 꼭지점
이자 중심점을 '힘점(power point)'이라고 한다. 피사체를 위치
시켰을 때 화면 안에서 힘이 실리는 구간이다.

사진 편집에도 이 원리가 동일하게 적용된다. 사진을 모
니터 가득 채우고 3X3 그리드를 설정하면, 사진에서 핵심을

발견하고 강조하기 좋다. 주요한 피사체로 시선이 모아지는
지, 그 외의 여백과 상호 보완하는 가독성으로 이어지는지 판
단하는 데 도움을 준다.

투명한 안내선이 교차하며 발생한 격자무늬 속에 하나하
나의 작은 네모들이 보인다. 이 단위를 모듈module이라고 한
다. 그리고 문서에서 소위 단이라고 부르는 세로로 긴 네모는
칼럼column이라고 한다. 원래 칼럼은 유럽 신전을 떠받치는
기둥을 가리켰다. 잡지나 브로슈어를 보면 문단 길이가 좁고
길어서 마치 긴 직사각형 기둥처럼 보인다. 디자인에서는 정
보를 수납하기 위한 네모의 단위를 지칭하는 말로 사용된다.

집 도면을 그릴 때 전체 면적에서 방을 구획하고, 방 내부
에서 다시 가구 배치를 고민하듯, 전체에서 세부로 진입하는
시각적인 설계이다. 반대로 세부 단위에만 함몰되지 않고 다
른 요소들과의 전체 균형을 살피는 순간에도 역할을 한다. 우
리가 짐을 정리할 때 박스나 가구처럼 네모로 된 단위에 수납
을 하듯 디자인에 사용될 정보와 이미지도 네모난 형태로 정
돈하여 사용하는 것이다. 디자인 프로그램에서 글과 이미지
를 불러올 때 메뉴 이름이 '글 상자', '이미지 상자'인 이유이기
도 하다.

빽빽한 글, 정돈되지 않은 어지러움을 피하기 위해서 1차

△ 《참여사회》.
담아야 하는 분량에 따라 단을 구획하되 너무 단조롭거나
글자만 빽빽하지 않도록 화면 안에서 변화를 모색한다.

적으로는 그리드가 안내하는 네모 속으로 응집한다. 한 쪽에
서 소화해야 하는 정보의 양에 따라 몇 개의 단으로 문단을 쪼
갤지 결정한다. 원고 분량은 많은데 지면이 한정되어 있는 잡
지는 3단 혹은 4단까지 구획하여 사용한다. 일간지 신문은
5단으로 구성되어 더 많은 글을 수납하도록 되어 있다. 원고
나 이미지의 전체 분량을 효율적으로 배치하기 위해 구획하

는 것이다.

포스터처럼 한 장에 내용을 함축하여 디자인부터 그리드를 활용해 보자. 사진 편집에 가로 세로를 동일하게 3등분한 그리드를 사용했다면, 이번에는 세로를 5등분으로 늘려서 3X5 그리드를 사용해 보자. 홀수로 지면이 나눠지면 자연스럽게 정중앙부터 배치하려는 습관에서 벗어날 수 있다.

인간이 아름다움을 느끼는 근본에는 양쪽을 균일하게 만들려는 균형미가 존재한다. 좌우가 동일한 형태를 배치하면서 느끼는 안정감이 그것이다. 또 동일한 형태는 아니더라도 반대편에 상응하는 무언가가 있을 때 역시 균형미를 느낄 수 있다. 해와 달, 낮과 밤, 땅과 하늘처럼 대칭적인 구성은 인간에게 익숙한 안정감을 준다.

안정적인 배치는 한 번에 파악되기 쉽고 지루할 수 있다. 그 균형을 흩트리고 싶은 욕구는 격을 무너뜨리는 파격으로 이어져 새로움과 활력을 가져온다. 하지만 파격만 쌓여 '혼돈' 이 느껴지면 다시 '안정'을 찾게 된다. 인간은 이렇게 혼돈과 안정 사이를 진자 운동처럼 오가며 사는지도 모르겠다. 안정을 만드는 원리는 양쪽을 동일하게 맞추는 '대칭'에 있고, 혼돈을 만드는 힘은 대칭을 어긋나게 하는 '비대칭'에 있다.

소위 황금 비율로 알려진 1 : 1.618이란 숫자는 정중앙과 3

등분 사이의 지점이다. 대칭과 비대칭이 서로 밀고 당기는 긴 장감, 우리는 거기서 아름다움을 느끼는 듯하다. 화면을 3등 분한 안내선 위에서 배치를 판단하게 된 것도 무의식중에 안 정적이면서도 지루하지 않은 지점을 찾으려는 우리 미의식의 영향 아닐까.

그리드로 구획된 지면 위에 마음에 드는 자리를 선택하여 가장 큰 존재감을 차지하는 이미지를 넣는다. 그다음 제목 문장(headline)처럼 큰 크기의 글자를 배치한다. 이어서 작은 글자로 많은 정보를 담은 문단을 불러온다. 장식을 위한 도형이나 새로운 요소들도 쌓인다. 이미지 개체가 하나씩 쌓이면 서로의 울림을 조율하는 판단이 필요하다.

각자 존재감을 내뿜는 요소들이 서로 밀어내지 않고 한 지면에 담기기 위해서는 적정한 거리감이 필수다. 때로는 더 작게, 때로는 더 크게 조율한다. 이때 먼저 그은 안내선으로 생긴 모듈(상자)들이 기본 단위가 된다. 눈으로 어림짐작하는 것보다 이미지가 상자를 얼마나 차지하는지를 따질 수 있어 더 수치적으로 판단할 수 있다. 큰 네모 안에 다시 작은 네모들을 설정하면 다양한 크기의 이미지를 수치화할 수 있다.

처음 그리드를 설정할 때는 자신이 그은 선에 맞춰 이미지를 배치해야 할 것 같은 부담이 작용한다. 하나의 모듈에 꼭

제목

중심 이미지

본문

기타 정보

그리드는 화면에 등장해야 하는 제목, 이미지,
본문 등 다양한 정보의 배치를 돕는다.

들어맞게 하거나, 선을 넘지 않도록 배치하거나, 도형도 네모만 사용하는 등 경직된 디자인이 나오게 마련이다. 선을 의식하면서도 사로잡히지 않고 유연하게 넘나들기까지는 시행착오가 필요하다. 작업을 하다가 그리드가 오히려 디자인을 방해한다고 생각되면 걷어 내도 괜찮다.

하지만 우리가 좋은 디자인이라고 꼽아 보았던, 간결하고 정돈된 배치는 세부적인 부분까지 다듬어야 나타난다. 어디를 채우고 어디를 비울지, 서로의 존재감과 간격은 어느 정도가 적당한지 세심한 판단들이 필요하다.

사진이 글자보다 먼저 눈에 들어오는 걸 고려해서 한 면에 사진을 위로 올리고 글을 밑으로 가져갈지, 아니면 핵심이 되는 문장을 더 부각시키기 위해 그 반대로 할지, 글자의 크기를 키울지 줄일지 등등 디자인은 판단의 연속이다.

이런 판단 과정에서 그리드는 눈과 손이 믿고 의지할 수 있는 기준이 된다. 3X5 그리드를 사용하는 데 익숙해지면 이제는 가로를 4등분하고 세로를 5~6등분한 4X5, 4X6 등의 그리드에 도전할 수 있다. 복잡도를 높이며 연습하다 보면 다양한 필요와 상황에 맞게 안내선을 그릴 수 있게 된다.

그리드를 타고 흐르는 시선

　　그리드를 사용해서 이미지를 다듬고 배치하지만 최종 판단을 위해서는 그리드를 화면에서 지우거나, 출력해서 그리드 없이 봐야 한다. 현미경으로 대상을 깊이 보던 시야를 전환해서 멀찍이 두고 보는 것이다. 이때 판단 기준은 시선의 흐름이다. 디자인물을 처음 접할 때 시선이 어디로 진입해서 어디로 빠져나가는지를 살핀다.

　　시선이 흘러가는 과정은 정보 처리와 연결된다. 시선이 향한다는 건 자신에게 다가온 시각적인 자극이 무엇을 말하는지 이해하기 위해서 눈동자를 움직인다는 뜻이다. 우리가 정돈되지 않은 디자인에 거부감을 느끼는 이유는 시선을 아무리 줘도 무얼 표현하는지 잘 인지되지 않기 때문이다. 눈이 피로를 호소하면 뇌에서는 그 정보를 그만 살피도록 차단하게 된다. 관심을 끊는다는 말이다.

　　시선을 끌기 위해서 1차적으로는 시각적인 자극이 동원된다. 이미지를 크게 배치하고 색을 사용하여 하나의 크고 강한 인상을 만들어서 시선을 사로잡는다. 시선이 디자인 내부로

진입한 이후에는 궁극적으로 전하고 싶은 정보에 시선이 안착하도록 인도해야 한다. 디자인을 하는 사람은 디자인물을 보는 사람의 시선이 의도한 대로 진입하고 정보가 있는 곳까지 흘러가는지 계속 점검해 봐야 한다. 그러려면 해당 디자인을 마치 처음 보는 사람처럼 낯설게 보려는 노력이 필요하다.

한국에서 정보를 읽는 보편적인 흐름은 먼저 좌에서 우로 흐르고, 그다음 아래로 내려가서 다시 좌에서 우로 흐르기를 반복하는 것이다. 어떤 정보가 읽을 만한지 아닌지 빠르게 판단할 때는 시선이 'Z' 자로 흐른다. 그래서 기본적으로는 이런

흐름으로 자신의 디자인을 살펴보는 것이 좋다.

무조건적인 건 아니지만 디자인의 정보 흐름이 유효한지 가늠하는 기준으로 삼을 수 있다. 시선이 부자연스럽게 움직인다면 다시 그리드 설정으로 돌아가서 보완하거나, 아예 배치를 다르게 시도하여 시안을 더 늘려 본다. 시안을 몇 가지 놓고 비교하다가 생각하지 못했던 새로운 디자인이 나오기도 한다.

문서나 포스터 한 장을 디자인할 때 그리드는 그 지면 안에서 변화를 유기적으로 조율하는 안내선이 된다. 또 대칭과 비대칭 사이의 긴장 속에서 시선의 흐름을 이끄는 선이 된다. 하지만 여러 장을 디자인하는 상황에서 그리드는 또 다른 역할을 한다.

한 장 그리고 다음 장에 오는 정보 간의 연결성을 이어 주는 역할이 추가된다. 장마다 디자인이 변화한다면 무척 혼란스러울 것이다. 여러 장을 편집할 때 그리드는 각각의 장들이 하나의 디자인물이라는 인상을 줄 수 있도록 중심을 잡아 주는 기능을 한다. 그리드를 통해 첫 장부터 마지막 장까지 통일감 있는 디자인이 가능하다.

대표적으로 책은 보통 그 형태에 시선을 빼앗기지 않고, 문장과 내용이 물 흐르듯 읽히게끔 만들어진다. 앞 장에 봤던

내용과 다음 장에 등장하는 내용 사이에 시각적인 일관성이 없다면 독자는 금세 피곤하고 혼란스러움을 느낀다. 쾌적함을 잃어버린 시선은 내용에 집중하기 어렵다. 여러 장을 디자인할 때는 보는 사람이 의식하지 못하도록 내밀한 정돈이 요구되는 것이다.

슬라이드 역시 발표자의 시각적 취향에 따라 각 화면이 들쭉날쭉 바뀌면 디자인이 내용을 압도하거나 맥락을 흐리게 만들 수 있다. 이럴 때 그리드는 디자이너의 즉흥적 판단을 자제시키는 안전장치이기도 하다.

발표자가 말로 전하는 분량과 슬라이드로 전하는 시각언어의 총합 역시 고려해야 한다. 슬라이드 자체가 일종의 이미지로서 시각적인 정보를 전달하기 때문에 글자가 많으면 정보의 양이 너무 많아 슬라이드가 잘 읽히지 않는다.

그리드는 정보를 구조적으로 시각화하는 과정에 필요하다. 한 장 안에서의 미시적인 판단부터 여러 장이 묶인 상태를 고려한 부분까지 계속해서 확인해야 한다. 지루해 보이지 않으려고 대비와 효과를 많이 줬으나, 너무 혼란스러워 보여 다시 덜어 내는 등 하나의 작업 안에서도 판단은 여러 번 바뀔 수 있다. 안정되면 심심해지고 화려해지면 혼란스러워지는 경계에서 디자인의 긴장을 조율하는 것이다.

3X3 그리드.

4X3 그리드.

PT 슬라이드를 만들 때도 기본 그리드로 구획을 나누면, 각 장을 다르게 디자인하면서도 통일감을 유지할 수 있다.

검색하면 워낙 많은 그리드의 사용과 예시가 있지만, 그리드는 디자이너가 그 기획과 맥락에 맞게 설정한 선이다. 상황에 따라 달라지기 때문에 특정 사례만 가지고는 참조하기가 어렵다. 『GRIDS 그리드』라는 책에는 지면 위에서 시각적인 판단을 할 때 고려되는 여백과 힘의 균형, 대칭 등이 그리드 설정과 함께 잘 정리되어 있다. 그리드를 이해할 수 있는 글과 이미지 예시의 균형도 잘 잡혀 있어 디자인 리터러시를 높이려는 실무자들에게 추천한다.

사
진
Photography

시작은 사진 정리부터

사진은 무척이나 편리하고 어디에나 존재한다. 사진이 현장을 가장 사실적으로 증언해 주는 매체가 되면서 일상 곳곳에 CCTV나 개인용 블랙박스가 설치되어 있다. 이제 사람들은 무슨 일이 생기면 너도나도 스마트폰으로 증거를 확보하기 바쁘다. 이렇게 사진은 위험에서 자신의 피해를 증언해 주는 수단으로도 활용되지만, 일상적인 경험을 기록하는 언어로서 생활과 밀접해졌다.

디자인 수업을 진행해 보면 마음에 드는 슬라이드를 사진으로 촬영하거나 영상으로 기록하는 분들이 있다. 글로 메모하는 것보다 더 많은 정보를 한꺼번에 담을 수 있어서다. 하지만 저장해야 한다는 기록의 중요성과 별개로, 따로 꺼내서 읽어 보는 데 들이는 시간은 더 줄었다.

핸드폰에 써서 메모해 둔 기록마저 언제 이런 걸 적었는지 낯설 때가 많다. 일부러 자판을 눌러서 수고롭게 적은 글도 그러한데, 셔터를 한 번 눌러서 찍은 간편한 사진은 어떻게 활용될까. 찍은 사람은 데이터를 확보했다고 생각하지만, 기대

와 다르게 디지털 자료는 4년 주기로 20~30퍼센트 정도 유실된다는 통계가 있다. 하드디스크가 랜섬웨어 같은 바이러스의 공격을 받거나 저장 공간을 제공하던 회사가 폐업하면서 한 번에 모든 자료가 사라지는 일도 발생한다.

<실무자의 디자인> 수업을 듣는 분들에게 처음 요청하는 건 '단체와 활동을 대표하는 사진 10장 골라오기'이다. 수업 전에 메일로 당부 드려도 미리 해 오는 분은 별로 없고, 혹은 파일명에 임의의 숫자만 채운 사진을 가져 오기도 하신다.

대체로 수업을 시작하고서야 휴대전화와 컴퓨터에 담긴

사진을 찾아보기 시작하거나 다른 동료에게도 흩어져 있을 사진을 메신저로 보내 달라거나 단체의 블로그, SNS, 온라인 커뮤니티 등에서 긁어모으기 시작하는 분이 많다. 필요할 때면 늘 접속할 수 있고 꺼내 보일 수 있다고 믿어 왔겠지만, 산발적으로 쌓인 사진을 헤아리며 꽤 진땀을 흘리게 된다.

필름 사진기를 사용하던 때에는 어쩔 수 없이 인화를 해야 사진을 볼 수 있었고, 그걸 앨범에 차곡차곡 넣으면서 한 번씩은 사진을 바라보고 정리하는 시간을 가졌다. 이제는 원하는 만큼 사진을 찍고 바로 확인할 수 있게 되면서, 무엇을 찍었는지 확인하고 분류하거나 정리하는 데에 시간을 들이지 않는다. 한 번의 행사나 활동 현장이 열리면 많은 사진이 생산된다. 전문 사진 촬영을 의뢰하기도 하고 실무단과 참여한 시민들도 사진을 찍기 때문에 이미지의 총량이 늘어난 셈이다.

양이 많아진 만큼 일정한 주기로 사진을 갈무리할 필요가 있다. 이 작업은 막상 해보면 생각보다 많은 시간이 소요된다. 사업 보고서 작성이나 대외 발표용 슬라이드를 제작해 보면, 의외로 사진 고르는 데 꽤 많은 시간이 필요함을 느꼈을 것이다. 홈페이지 개편이나 새로 블로그를 개설하려고 해도 가장 아쉬운 건 늘 '마땅한' 사진이다.

고르는 데 시간이 많이 걸리면 점점 초조해진다. 사진의

양은 많아졌지만 꺼내 보는 데는 시간을 쓰지 않았기 때문이다. 실무자에게 디자인에 앞서 필요한 일은 주기적인 사진 정리이다. 언제든지 할 수 있다고 미뤄두지 않고, 월 단위 혹은 분기별로 20~30장 가량의 대표 사진을 골라 놓는 습관을 기르자.

언론이나 외부 기관에서 사진 자료를 요구하는 상황에 대응하기도 쉽고, 내일 당장 발표가 잡히더라도 제대로 정리한 사진만 있으면 자료를 만들어 어렵지 않게 대응할 수 있다.

사진을 읽어 보기

조직이나 활동을 대표하는 사진을 골라 달라고 요청했을 때, 현수막을 들고 촬영된 단체 사진을 꼽는 사람이 많다. 결혼식 기념사진이나 국가대표 선수처럼 참여 구성원이 나란히 늘어선 사진이다. 현장의 마무리 의식처럼 촬영되는 이런 사진은 보고서에선 유용하게 사용했을지 몰라도 보는 이에게는 아무런 정보를 전달하지 못한다.

셀카와 인증샷도 마찬가지다. SNS에서 타인의 셀카, 단체 인증샷을 자주 접하다 보니 거부감 없이 사용한다. 현장과 함께 자신을 담고 싶다는 마음에 촬영하기도 한다. 즐거운 순간을 기록하는 유희이자 가벼운 기념사진으로 여기는 듯하다. 분명 촬영에 함께한 사람들에게는 추억을 환기할 단서가 될 것이다. 하지만 현장에서 분리되어 있는 사람에게는 어떤 정보와 정서를 전달하기 어렵다.

기념사진에서는 즐거워 보이는 낯선 타인들 외에 읽어 낼 수 있는 정보가 없다. 실무자가 디자인에 사용할 사진을 고를 때 첫 번째로 생각해야 할 것은 정보다. 우리의 활동과 상황을

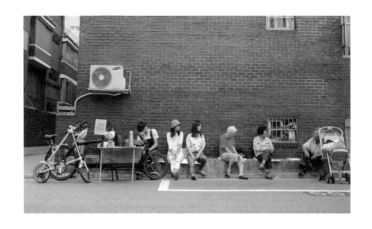

전혀 모르는 제3자에게도 읽힐 만한 정보를 제공하는 것을 기준으로 삼아야 한다.

위의 사진에서 무엇이 읽히는가. 오래된 빌라, 공터, 할머니 세 분, 젊은 남성 한 명과 여성 두 명, 자전거, 테이블 등이 보인다. 각각의 존재가 얽혀서 한 장의 이미지를 이룬다. 우리는 사진을 보고 무의식적으로 그 내용을 해석한다. 사진에서 무엇이 읽히는지 판단하려면 구체적인 문장으로 적어 보는 것이 좋다.

이때 사진에 어떤 정보가 담겨 있다고 보고 느끼느냐에 따라 디자인이 달라진다. 생각나는 것을 글로 적어 보고, 사진에 제목을 달아 보면 사진에 대한 자신만의 해석이 더 명확해

진다. 디자인은 글과 이미지를 결합하여 새로운 시각물로 만드는 과정이다. 사진에 제목을 지을 때 두 가지 방법을 사용해 보면 좋다.

첫째는 제목이 사진을 명료하게 보여 주는 방식이다. 사진에서 읽을 수 있는 정보를 독자가 더 확실하게 이해하도록 제목으로 표현하여 초점을 분명하게 해준다. 제목이 설명하지 못하는 시각적 정보들은 사진을 풍성하게 보여 주고, 사진만으로는 모호한 해석이 나올 수 있는 부분은 제목이 구체화시켜 주는 상호보완적인 역할을 하게 된다.

둘째는 제목과 사진이 다른 내용을 말하도록 하는 방식이다. 글과 사진이 각자 다른 내용으로 존재하면서 독특한 해석을 만들어 낸다. 이 차이가 재미나 의외성을 만들기도 한다. 하지만 사진과 제목의 관련성이 멀면 독자를 납득시키기 어려운 수사에 그칠 수도 있다.

글과 이미지를 함께 배치할 때는 어떤 뉘앙스를 전할 것인지 명확히 하는 것이 중요하다. 디자인을 잘하려면 사진을 포함하여 자신이 다루려는 이미지와 그 위에 올릴 텍스트의 관계를 정확하게 이해해야 한다. 앞에서는 크게 두 가지 방식을 이야기했지만 그 사이에 다양한 변주가 가능하다. 하지만 어떤 방식으로 디자인하든 그것이 가능하려면 일차적으로 사

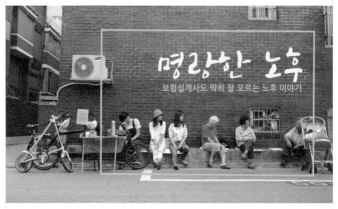

2015 명랑마주꾼 전시회

명랑한 노후
보험설계사도 딱히 잘 모르는 노후 이야가

전시기간 : 11월18일(수)-11월28일(토)
운영시간 : 오후2시-오후8시 (입장기준)
전시장소 : 마포구 망원동 438-9 부흥연립 2층

△ <명랑마주꾼>.
활동 과정에서 촬영된 사진 기록을 결과 전시회 포스터로 활용하
였다. 사진은 활동의 고유한 내용을 가장 잘 보여 주는 매체이다.

진이 무엇을 말하는지 적절하게 해석한 다음에야 올바른 판단이 가능하다.

단지 예쁘고 아름답다는 이유만으로 대표 사진을 고르면 표현하려는 의도와는 어울리지 않을 가능성이 크다. 그 사진에 별다른 의미가 담기지 않았기 때문이다. 모호한 사진을 사용하면 어떠한 비유와 해석으로도 설명하기 어려운 결과물이 나온다. 디자인에 사용하기 좋은 사진을 고르는 판단의 첫 번째 기준은 사진에서 전하고자 하는 내용과 콘셉트가 선명한지, 즉 정보를 명확하게 담았는지를 따져 보는 것이다.

그러고 나서 사진을 어떻게 장식적, 상징적, 인상적으로 사용할지 판단한다. 디자인은 매번 새로움을 표현하려는 예술적인 유혹을 받지만, 그것보다 상위의 기준은 정보 전달이다. 글과 사진이 명확한 상관관계를 구성하는가. 이 점이 실무자나 디자이너 혹은 관계자 모두에게 선명한 판단 기준으로 자리해야 엉뚱한 결과물이 나오는 것을 막을 수 있다.

사진을 최초로 고르고 판단하는 사람은 사진이 글의 맥락을 분명하게 전하는지, 보조적 혹은 보완적으로 추가적인 정보를 형성하는지, 때로는 글보다 더 적극적으로 정보를 설명하는지 등을 중심에 두고 생각하면서 사진을 읽어 보려고 노력해야 한다.

결정적 장면으로 다듬기

　<출발 비디오 여행> 같은 TV 프로그램에서 예고편을 본 것만으로 왠지 그 영화를 다 본 것 같은 기분이 들 때가 있다. 결말 부분을 빼면 가장 중요한 사건과 갈등이 결정적 장면들과 함께 소개되기 때문이다. 사진을 선택할 때도 이런 '결정적 장면'을 고르는 것이 중요하다. 한 장의 사진만으로 그 현장의 모습과 분위기를 실감나게 전달할 수 있다.

　결정적 장면은 공간이나 구성원 등 모든 것이 한 화면에 담긴 사진이 아니다. 전체를 담은 사진은 정보가 너무 많아서, 오히려 잘 읽히지 않는다. 특히 여러 인물의 등만 찍힌 워크숍 사진이나 강의실 사진 등으로는 정보 전달이 어렵다. 얼굴이 나오지 않더라도 좋다. 책상 위에서 행위에 몰입한 사람의 손만 잘 보여 줘도, 그 안에서 더 많은 이야기가 나올 수 있다. 결정적 장면에서는 사진의 주어가 분명하게 드러난다. 서로 얼굴을 마주하고 대화에 몰입한 두 사람, 뭔가를 쓰거나 만지는 손, 아이의 호기심 어린 시선 등 사진 속 주어의 행동이 명확할수록 좋다.

현장 전체를 스케치한 영상 기록을 보면 카메라는 그곳에 모인 사람들의 표정과 행동 하나하나를 열거한다. 때론 현장의 여러 물건이나 음식에 주목하며, 집중하고 있는 개인의 얼굴이나 필기하는 손도 보여 준다.

영상과 함께 자막이 어떻게 들어가는지도 유의해서 보면 이미지와 텍스트의 연결감을 익히는 데 좋다. 결정적 장면이 담긴 사진은 무엇이며, 어떻게 디자인해 부각시킬 것인지 판단하는 연습이 된다.

전문가가 촬영한 사진에는 이미 주요 피사체가 부각되어 있어서, 결정적 장면을 고르기가 더 쉽다. 중요한 활동이나 행사는 전문 사진사에게 기록을 의뢰하여, 향후 대표적인 사진으로 활용하는 것이 가장 좋다. 하지만 보통의 기록들은 실무자나 참여자가 찍은 사진이 많다. 이런 사진을 결정적인 장면으로 사용하려면 자르는(clipping) 편집 작업에 익숙해져야 한다.

사진은 촬영한 원본 그대로 사용해야 한다는 인식이 있다. 사진을 편집한다고 하면 크기를 키웠다 줄였다 하는 정도로 생각하는 경우가 많아 사진을 자르는 데는 익숙하지 않다. 사진도 결국 현실을 카메라로 오려낸 단면일 뿐이다. 셔터를 누르는 순간에 예술성을 부여하는 입장에서는 사진을 자르는

손을 쓰고 몸을 움직이면서

아름답고 즐거운 농사를 짓는다.

△ <비전화공방서울>, 사진 박상준.
집중하는 사람의 손이나 소품에 주목한 사진으로도
주요한 정보를 전할 수 있다. 사진을 디자인에 맞게
한 번 더 편집함으로써 주목도를 높였다.

순환하는 라이프 스타일이란

6월 시민강의

△ <비전화공방서울>, 사진 박상준.

사진 속에 사람이 많으면 초점이 분산된다. 행동이 분명한 사람이나 주요한 인물을 중심으로 사진을 잘라 내어 이미지에 좀 더 집중할 수 있도록 디자인하였다.

편집에 대해 비판적으로 볼 수도 있지만, 다른 한편에서는 전문 사진가들도 촬영이 끝난 뒤 후가공 과정을 거치며 사진을 자르기도 한다.

누가 최종적으로 자르냐의 차이일 뿐 사진도 필요에 맞게 가공할 수 있다. 매체의 특성에 따라서 편집할수록 가독성이 높아지기도 한다. 만약 사진을 찍은 원작자가 자르는 일에 민감하다면, 편집 단계에서 어떤 맥락으로 사진을 자르는지 설명할 수 있어야 설득이 가능하다.

사진 자르기는 마치 양파나 생선 식재료를 조리에 적합하도록 다듬고 가공하는 과정과 비슷하다. 조리에 필요한 부분만 남기고 다른 부분은 버린다는 생각으로 칼을 대야 한다. 일반인이 촬영한 사진일수록 피사체와 애매한 거리에서 촬영하다 보니, 담으려는 피사체 외에 다른 정보들까지 담기기 마련이다. 특히 줌 기능이 없는 사진기나 스마트폰으로 사진을 찍을 때 그렇다.

자르는 과정을 통해 우리는 혼재된 정보 속에서 드러내고자 하는 주제어 및 핵심(core)을 찾아갈 수 있다. 사진에 제목을 붙이려면 주제를 드러내는 단어를 선별해야 하듯이, 사진을 자르는 이유는 핵심적인 부분에 시선을 집중시키기 위해서다.

핵심을 중심으로 주변을 잘라 낼수록, 핵심이 확대(zoom-in)되면서 결정적 장면이 만들어진다. 문장에서 주제어를 진하고 굵직하게(Bold)하게 드러내는 것과 같다. 잘 다듬은 사진과 텍스트를 화면에 배치하는 것만으로도 심플하고 모던한 느낌으로 디자인을 시작할 수 있다.

그리드에서 설명했듯이 카메라의 뷰파인더에는 3X3 그리드가 설정되어 있다. 그리드의 가운데 네모는 피사체에 힘이 실리는 구간으로, 이곳에 주제가 위치되도록 잘라 나간다. 주어 외에 나머지 요소를 얼마나 과감하게 버리는지가 중요하다.

동시에 다른 공간은 여백으로 시원하게 확보될수록 좋다. 사진 내부에 여백이 있어야 글자가 진입하기 수월하기 때문이다. 아무리 편집해도 여백 확보가 어려운 사진이라면 도형을 넣어 글자를 배치할 수도 있지만, 그 이전에 사진 자체로 존재감이 분명해질 수 있는지 잘라 보는 판단이 필요하다.

사진은 문장이다.

어떤 내용이 담겨 있는지 읽어 본다.

사진의 주어가 돋보이게 사용한다.

주제가 분명하게 읽히도록 편집한다.

사진과 글자는 서로 연결되어 있다.

글자-이미지는 따로 또 같이 존재한다.

마르쉐 채소시장 ———
@ 성수

www.marchat.net
f / @ marchewithseoul
I / @ marchfriends

2019. 9. 7. 토요일
10:00 ~ 14:00
서울 성동구 성수이로
14길 14, 성수연방

(사) 농부시장 마르쉐, 마르쉐친구들, aT, 성수연방

△ 마르쉐.
사진과 텍스트의 배치만으로 말하는 바를
명료하게 드러내는 포스터가 된다.

타이포그래피 Typography

제목 글자와 본문 글자

타이포그래피typography란 단어는 활자를 뜻하는 타이포 typo와 화풍이나 서풍 등을 의미하는 그래피graphy의 합성어 이다. 활자를 다루는 방법이라고 생각하면 편하다. 여기서 우 리가 살펴보려는 것은 두 가지다. 활자를 크고 과감하게 사용 하는 '제목 글자'와 활자를 잘 읽히도록 정돈하는 '본문 글자' 이다. 표지나 제목은 '주목성'이 중요하며, 본문에는 '가독성' 이 중요하다.

보통 디자인이라고 하면 제목 글자에 관심을 기울이지만, 사실 타이포그래피의 완성도는 본문 글자가 얼마나 짜임새 있느냐로 평가된다. 책 본문에 무슨 디자인이 있냐고 생각할 수도 있지만, 활자 기본 생김부터 문장 간의 간격까지 치열한 디자인의 세계가 숨어 있다. 본문이 엉성하면 표지가 아무리 화려해도 아마추어가 만든 듯한 인상을 풍기고, 무엇보다 디 자인이 잘 마감되었다는 안정적인 느낌에서 멀어진다.

제목 글자는 사실상 제약이 없는 영역이다. 활자를 키우 면 그 자체로 도형처럼 보인다. 한글과 영어에서 'ㅎ'이나 'H'

△ Mike Joyce.
알파벳이나 숫자 등을 글자와 색만으로 디자인한
스위스 타이포그래피 포스터.

△ 러시아 구성주의 포스터 Constructivism Design.
예술의 민중화와 체제 선전의 용도가 만나 생긴 사회주의
디자인 예시. 활자의 변주와 색상 대비가 강렬하면서도
조화를 이룬다.

활자 하나만 크게 사용하면, 의미가 사라진 독특한 형태가 눈에 들어온다. 마땅한 사진이나 일러스트가 없는 경우, 이처럼 활자의 변형만으로 디자인을 시작할 수 있다. 도형과 색 그리고 활자의 구조 등을 활용해 디자인했던 '스위스 타이포그래피Swiss Typography(국제주의 타이포그래피 스타일)'와 '러시아 구성주의 포스터'로 검색하면 가독성이 뛰어나고 아름다운 작품들을 볼 수 있다. 그 안에서 글자를 그려서 사용하는 레터링lettering이나 캘리그래피caligraphy까지 디자이너의 역량에 따라 다양한 변주가 이루어진다.

글자를 그림의 일부처럼 인지하고 사용한 흔적은 한국의 근현대 문학에서도 발견할 수 있다. 국립현대미술관과 국립중앙박물관에서는 최근 들어 일제강점기와 한국전쟁으로 단절되어 잘 알려지지 않았던 근대의 잊힌 화가들을 발굴해 소개하고 있다. 한국의 전통과 시대정신을 표현하려 했던 그들은 문학 작품의 표지를 디자인하기도 했다. 거기서 글자와 그림의 경계가 따로 느껴지지 않을 만큼 활자도 이미지의 한 요소로 생각한 화가들의 창의성을 엿볼 수 있다.

광복 이후의 비평을 모은 『뿌르조아의 人間像』이나 『사슬이 풀린 뒤』는 독립혁명가 오기영의 실제 이야기를 다룬 작품이다. 각 작품들은 한국 근현대사의 비극을 각자의 방식으

△ 한국디자인진흥원 designdb.com(위), 『나목』(박완서, 세계사, 2012), 『오만과 몽상 1』(박완서, 세계사, 2012)(아래). 글자를 이미지처럼 사용한 한국 근현대 문학 표지 디자인.

로 마주했고 이를 표지에 잘 드러내기 위한 방식을 글자와 색으로 고민했다. 글자의 형태와 색과 크기를 통해 무게감을 표현했으며, 글자를 주요한 그래픽 요소로 사용하였다. 한국적 정서를 표현해 온 문학 작품의 표지들은 제목 글자의 좋은 예시로 다가온다.

실무자에게 제목 글자의 사용은 대체로 문서 표지나 파워포인트의 슬라이드를 디자인할 때 이루어진다. 글자를 크게 하여 화면에서 존재감을 키우거나 주어진 글꼴 안에서 여러 가지 표현 방식을 고민한다. 같은 문장인데도 글자에 따라 친근하고 귀여운 느낌부터, 정갈하거나 탄탄하고 강렬한 느낌까지 다르게 전달된다. 타이포그래피를 응용한 창의적 사용이 기대되는 지점이다.

반대로 본문 글자에는 그동안의 활자 디자인의 역사 속에서 누적되고 합의된 일종의 규칙이 있다. 활자를 하나씩 만들고 조합해 인쇄하던 때부터 인류에게 쌓인 지혜이다. 인간의 시선이 움직이는 조건과 종이 위에 글자를 수납하는 기술 사이에서 가장 쾌적한 방식의 읽기가 무엇인지 연구해 온 분야이기도 하다.

제목 글자는 미적인 감각이나 원리에 대한 습득이 필요하다. 여기에 디자인 프로그램도 어느 정도 다룰 수 있어야 보기

좋은 결과물을 만들 수 있다. 공부와 연습이 필요한 부분이다. 하지만 본문 글자는 글꼴에 대한 기초적인 지식과 함께 좋은 글꼴을 구입해 쓰는 방법이나 구입한 글꼴을 편집하는 원리를 조금만 익히고 나면, 각종 보고서는 물론이고 일반 문서에서도 시각적으로 좋은 편집이 가능하다.

글꼴로 달라지는 문장의 소리

요다는 녹차를 좋아해　　요다는 녹차를 좋아해　　요다는 녹차를 좋아해

글자의 생김새를 뜻하는 글꼴*은 글의 첫인상을 좌우한다. 동일한 내용인데도 글꼴을 바꾸는 것만으로 다른 느낌을 받는다. 저마다 다른 목소리의 사람이 읽어 주는 것 같다. 글꼴에 따라 어떤 뉘앙스와 맛, 소리로 느껴지는지 살펴봐야 한다. 몇 년 전에는 '파도소리체'나 '목욕탕체'가 유행이었다. 굵직하고 재미있어 보여 청년 활동의 발표 슬라이드나 포스터에 많이 사용되었다.

하지만 개성이 강한 글자는 유행을 타는 만큼, 얼마 지나지 않아 구식이 되기 쉽다. SNS의 단발적 이미지나 청소년 및 청년 등 젊은 대중과 만나는 자리에서는 괜찮을 수 있으나, 다

*영어의 '폰트font'는 우리나라에서는 글꼴, 서체, 활자 등 다양한 단어로 대체되어 쓰이는데 이 책에서는 가능한 '글꼴'로 통일하여 부르고자 한다.

양한 세대에게 전달해야 할 내용이 다소 가벼워 보일 우려도
있다. 특히 단체를 소개하는 슬라이드, 자료집 등 장기적으로
사용해야 하는 디자인에서는 장식성이 강하고 유행하는 글꼴
은 가급적 피하는 것이 좋다.

활판 인쇄술이 시작되고 발전한 배경에는 성서 인쇄가 있
다. 손으로 필사하던 것과 다른 느낌이 나는 인쇄물로 성서를
만들면서, 나름의 위신이나 품격을 갖추기 위한 글꼴 연구가
이루어졌다. 역사에서 글자는 정치나 종교 등 기존 체제의 권
력과 밀접한 관계를 가진다. 주로 지배층이 자신들의 역사를
기록하거나 피지배층에게 지식을 보급하는 용도로 쓰였기 때
문이다. 타이포그래피는 태생적으로 내용을 신중히 담아내야
하는 사명을 띠고 발전해 온 것이다.

오늘날 우리가 쓰는 글꼴은 크게 명조체와 고딕체로 분류
된다. 획에 부리가 있는지 없는지가 구분점이다. 동양과 서양
에서 각각 붓과 펜으로 글자를 쓰면서 생기는 부리를 양식처
럼 사용했다. 부리를 강조하던 글자는 명조, 서양에서는 세리
프serif라 부른다. 근대로 넘어오면서 권위나 양식을 해체하고
자 했고, 그 정신이 반영되어 부리를 지운 것이 산세리프san-
serif체로 나타났다. 흔히 사용하는 고딕체가 만들어진 것이다.

산세리프의 대표적인 글꼴은 헬베티카helvetica이며, 서양

의 유명한 기업 브랜드부터 공공 디자인 등 곳곳에 사용되었다. 디자인 업계에서는 '쓸 게 없으면 헬베티카를 쓰라'고 할 정도이다. 지금도 여러 글꼴이 디자인되지만 큰 분류에서는 명조와 고딕을 기본으로 얼마나 변형하느냐 정도로 볼 수 있다. 대개 명조 계열은 책이나 인쇄물에서 가독성이 좋고, 고딕 계열은 모바일 같은 웹 환경에서 가독성이 좋다고 알려져 있다.

명조 고딕

나눔명조 나눔고딕

서울한강 장체 **서울남산 장체**

배달의 민족 연성 **배달의민족 주아**

명조와 고딕은 획 끝에 위치한 부리의 유무로 구분한다. 글꼴의 종류가 다양해도 획의 마감을 얼마나 변형하였는지를 두고 명조, 고딕 계열로 분류할 수 있다.

글꼴, 구입해서 쓰고 있나요?

2008년 네이버가 '나눔글꼴'을 무료로 보급하면서부터 여러 기업이 홍보 차원에서 글꼴을 제작해 무료로 배포한다. 기업과 지자체가 활자 디자인 회사에 외주를 맡겨 만드는 만큼 완성도도 좋은 편이다. 이전까지 사용자들은 윈도우에서 기본 제공하는 굴림체와 맑은고딕, 돋움체 정도를 쓰는 수준이었다.

굴림체는 일본 윈도우에서 사용하는 것을 그대로 한글에 적용시킨 글꼴이었다. 한국에는 마땅한 한글 글꼴이 없었다. 2007년에서야 문제를 느낀 이가 맑은고딕을 개발해 한국 윈도우에 적용시켰다. 그 회사가 지금의 산돌커뮤니케이션이다. 여기서 개발한 산돌명조와 산돌고딕을 비롯하여, 이후 윤디자인에서 만든 윤명조와 윤고딕, 직지소프트의 SM신명조가 나오면서 다양한 한글 글꼴이 등장했다.

한글 프로그램에서 '가'부터 '갏'까지 타자를 치면 아무리 복잡한 받침을 가진 문자라도 자동으로 표시된다. 그래서 흔히들 글꼴 제작은 견본만 몇 개 입력하면 컴퓨터가 자동으로

△ 《한국인》 1986년 10월호.
1세대 글꼴 디자이너 최정호.

완성시킬 거라고 생각한다. 하지만 글꼴 하나를 완성하는 실제 과정에는 사람이 모든 활자를 그리고 입력하는 고된 노력이 숨어 있다.

이런 과정을 알게 된 건 활자 디자이너 이용제의 이야기를 듣고 나서다. 한글은 64개의 낱자를 조합하여 11,172개의 글자로 응용된다. 이 글자들을 종이에 하나하나 섬세하게 그리고, 스캔하여 컴퓨터에서 사용할 수 있도록 완성시키는 사람이 활자 디자이너이다.

한글은 받침이 많아 조합과 형태가 복잡하지만, 네모 칸

안에서 균일한 크기로 균형을 이루어 사용된다. 활자 디자이너가 일일이 모든 글자의 균형을 손보는 노동 덕분이다. 하나의 글꼴이 완성되기까지 평균 10개월 정도를 꼬박 그리고 수정하는 작업이 필요하다.

글꼴을 개발하는 회사에서는 사업이 유지되어야 하므로 인건비와 유통비를 포함한 판매가 이루어져야 한다. 처음에는 주로 기업이나 관공소에 판매하는 걸 기준으로 글꼴 가격이 책정되었다고 한다. 일반 개인이 구입하기에는 턱없이 비쌌다. 개인이나 소규모 단체들은 알음알음 비공식적인 경로로 글꼴을 사용하곤 했고, 이를 단속하고자 글꼴의 불법 사용을 적발하는 에이전시들이 등장했다.

이들은 인터넷에 떠도는 디자인물을 뒤져서 글꼴의 저작권에 대해 묻는다. 위반한 이들에게는 고소하여 200만 원 가까운 벌금을 물리겠다고 하다가, 100만 원 가량의 글꼴 묶음을 구입하면 면죄해 주겠다는 방식으로 영업을 했다. 같은 방식으로 비영리 단체, 시민사회, 공공기관의 결과물에 대해서도 불법 사용을 적발하려 샅샅이 뒤진다. 몇 년이 지난 웹 포스터까지 온라인 게시판에서 찾아내어 저작권을 묻는 연락이 오기도 한다.

이런 현실에도 불구하고 디자이너가 사용한 글꼴이 저작

권을 지키고 있는지 의뢰인은 알지 못한다. 으레 디자이너가 알아서 만들어 주길 기대할 뿐이다. 특색 있는 디자인을 원하는 의뢰인이라고 해도 막상 디자이너가 그것을 위해 글꼴을 구입해야 한다고 말하면 난감한 표정을 지을 것이다. 글꼴 사용에 대한 비용을 누가 부담해야 하는지 생각해 본 적이 없기 때문이다. 결과적으로 그저 저작권을 지킨 안전하면서도 무료인 선택지 안에서 적당한 디자인물이 나온다.

한편 기업들에서 개발하여 시민들에게 제공하는 글꼴도 있다. 이런 글꼴들은 자사의 이름을 높이고 알리기 위해서 만들기 때문에, 해당 기업이 추구하는 가치와 맥락이 담겨 있다. 지자체에서도 글꼴을 개발하는데 아쉽게도 각 지자체만의 정체성을 보여 주지 못하는 애매한 성격의 글꼴들이 많다.

아무래도 비영리, 공공 영역에서는 위와 같은 배경에서 만들어진 무료 글꼴들을 선호하기 마련이다. 이런 선택이 무난한 결과를 보장하는 측면도 있지만, 각 영역에서 실제 구현하고자 하는 목적과 맥락에 부합하는 디자인이 나오는가는 생각해 볼 일이다.

글꼴의 선순환 시장, 마켓히읗

2013년 이용제 디자이너는 크라우드 펀딩사이트인 텀블벅에 '바람.체'의 제작 프로젝트를 공지했다. 글꼴 제작 환경은 열악하고, 사용자는 여전히 무료 폰트를 얻으려 하며, 에이전시들은 소비자를 겁박하는 영업이 반복되는 양상 속에서 왜곡된 문화를 바꿔 보려는 시도였다. 그는 활자 디자이너가 1년간 글꼴을 그릴 수 있는 인건비와 사무실 운영에 필요한 최소한의 비용인 2천만 원을 목표액으로 삼았고, 자신이 그려 나갈 바람.체 글꼴의 작업 계획을 세세하게 게시했다. 아래는 텀블벅 소개 내용의 일부이다.

"바람.체는 KS코드 기준의 한글 2,350자와 알파벳 숫자 약물 등 1,000여 자를 그릴 계획입니다. 평균적으로 매일 15자씩 8개월을 그려야 하며, 하루 4시간 정도 작업을 해야 합니다.

바람.체 프로젝트는 판매자와 사용자 사이의 악순환 고리를 끊고, 선순환 구조로 바꾸는 시도입니다."

펀딩은 목표 금액을 119퍼센트 넘겨 달성되었고, 그가 펀

딩과 제작 과정에서 소통하고자 주고받은 게시글만도 183개가 남았다. 글꼴이 제작되고 유통까지 이루어진 바람.체는 현재 비상업적 용도로는 16,500원, 상업적 용도로는 49,500원 등의 사용료를 받는다. 높은 금액과 사용자의 다양한 글꼴 사용 환경을 고려하지 못하던 기존 글꼴 시장에서 벗어나 사용자의 필요에 따라 합리적인 가격으로 이용할 수 있는 글꼴 유통의 한 사례가 되었다.

그는 바람.체 이후 '마켓히읗' 사이트를 개설하여, 자신 외에도 활자 디자이너들이 자신의 글꼴을 게시하고 판매할 수 있는 플랫폼으로 만들어 가는 중이다. 이 사이트를 알게 된 이후, 나 역시 매년 2~3개의 글꼴을 구입해 사용 중이다. 5만 원에서 10만 원 사이의 비용으로 마음에 드는 글꼴을 한 종 구입할 수 있다. 글꼴에 따라 구입 이후 3년만 사용할 수도 있는가 하면 평생 사용할 수도 있다. 목적과 기간에 따라 저작권을 소유하는 비용과 방식을 다양화한 것이다.

최근에는 산돌이나 윤디자인 등의 회사에서도 마치 음원처럼 글꼴을 그때그때 사용할 수 있게 허락해 주고 일정한 비용을 받는 스트리밍 서비스를 시작했다. 사용 목적에 따라 월 1만 원부터 4만 원까지 요금 설정도 다양하다. 각 회사에서 제공하는 여러 글꼴을 부담 없이 사용할 수 있다는 장점은 있지

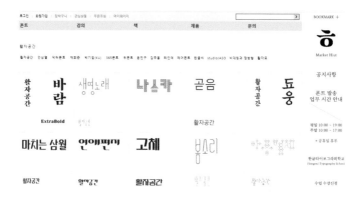

△ 마켓히웅 markethiut.com

만, 결제가 해제되는 순간 글꼴 사용이 불가능한 단점이 있다.

개인적으로는 많은 글꼴이 필요하지 않아서 마음에 드는 한두 가지를 구입해 원할 때 사용하는 걸 좋아하기 때문에 달마다 사용료를 지불하는 방식으로는 일하지 않는다. 하지만 상호 간에 합법적이고 합리적인 시장이 형성되는 이러한 변화가 반갑다. 사용자는 자기 상황에 맞게 가격을 지불하며 위축되지 않은 채 일할 수 있고, 활자 디자이너와 글꼴 회사는 정당한 대가를 받으며 창작을 지속할 수 있다.

마켓히웅은 '한글타이포그라피학교'도 운영한다. 한글 디자인을 배우려는 사람과 신진 디자이너가 모여 긴 호흡으로

활자를 연구하는 곳이다. 2018년부터는 새로운 글꼴들도 펀딩으로 제작비를 모금했다. 산유화, 달슬, 갈맷빛, 이랑, 구보씨, 버들 등의 글꼴이 그렇게 제작되었다.

　내가 본 이용제 디자이너는 활자 디자인계의 활동가 같았다. 자신이 몸담은 업계를 우리는 종종 '이 바닥'이라고 말한다. 각자가 진입한 세계와 현장(scene)은 처음에는 새롭고 설레지만, 씁쓸한 경험들이 쌓이며 이내 처음 품었던 순수한 마음이 좌절되기 십상이다. 이후로는 자신이 속한 세계에 대한 적당한 자조와 냉소를 품고 배회하거나, 견디지 못하고 떠나는 사람도 많다. 활자 디자인의 세계도 크게 다르지 않았을 것이다.

　이용제 디자이너는 사용자와 디자이너의 안타까운 악순환의 고리 안에서, 새로운 사례를 만들고 그 고민을 플랫폼으로 확장했다. 자신이 느낀 한계와 고민을 적극적으로 해결하려 노력했고, 그것을 사용자와 신진 디자이너들을 포함한 여러 사람과 나누었다. 자신이 좋아하는 일을 혼자 잘하는 방법보다 마음을 내어 터를 닦으려는 모습에서 내가 지향하는 실무자, 활동가의 모습을 보았다.

　무엇보다 마켓히읗 사이트에 가 보면 글꼴이 얼마나 아름다울 수 있는지 알게 된다. 한동안 알파벳에 비해 타이포그래

피의 역사가 짧고 예술성이 부족하다는 평을 들었던 한글 글꼴이 현재 얼마나 발달했는지 한눈에 볼 수 있다. 별도의 기교나 디자인 조합이 필요 없을 정도로, 홀로 지면을 채우는 존재감이 이를 증명한다. 다음 장부터는 실무자가 사용할 만한 여러 글꼴을 하나씩 소개하고자 한다.

내가 쓴 한글 글꼴

인터넷에 '무료 사용 폰트 모음 OO'의 글이 심심치 않게 보인다. 연결된 주소를 타고 들어가 이것저것 물건을 사듯이 내려받아 설치하게 된다. 또 새로 나온 글꼴을 보면 소유하고 싶은 마음이 앞서기도 한다. 편집 프로그램에는 그렇게 하나둘 설치한 글꼴이 쌓이지만, 막상 작업을 할 때는 여러 선택지 중에서 무엇을 사용해야 할지 난감하다.

내가 진행하는 <실무자의 디자인> 수업의 단골 질문도 "어떤 글꼴을 사용하느냐"라는 것이다. 아마 디자이너들도 서로에게 궁금한 질문일 것이다. 자신이 사용하는 글꼴은 무엇인지 디자이너들에게 질문한 책이 있다. 현재 사용되는 한글 글꼴을 조사하여 정리한 책 『내가 쓴 한글폰트』란 책이다. 이 역시 이용제 디자이너의 기획이다.

지금부터 내가 주로 사용하는 몇 가지 글꼴을 소개하려고 한다. 소개 기준은 첫째로 짜임새가 좋은가, 둘째로 가격이 적당한가에 맞춰져 있다. 이때 짜임새는 다시 두 가지로 나누어 생각해 볼 수 있는데, 하나는 글자 방향 변환에 대한 것이다.

글꼴은 가로쓰기나 세로쓰기로 변환할 때 별도의 조절 없이 안정적으로 사용할 수 있어야 좋다. 최근 세로쓰기가 다시 주목을 받으면서 범용적인 활용이 가능한 글꼴을 구매하는 것이 더 경제적이기도 하다.

그다음으로 간격에 대한 짜임새가 있다. 본문 글자는 글자 간격, 단어 간격, 줄 간격 등 여러 요소를 조절해야 한다. 짜임새가 있는 글꼴은 사용자가 별도의 조절을 하지 않더라도 안정적인 디자인이 가능하다. 사실 훈련된 디자이너가 아니면 글꼴의 기본 간격을 변경하는 정교한 조절은 쉽지 않다.

최근 개발되는 한글 글꼴들은 근대화 시기에 사용된 세로쓰기 방식이나 훈민정음 본래의 형태들을 연구한 결과물이 많다. 한글의 전통적인 아름다움과 현대적인 사용에 대한 고민이 녹아 있어 긍정적이다.

다만 이런 연구와 개발이 지속적으로 일어나려면 올바른 유통 구조가 필요하고, 글꼴마다 적정한 가격이 책정되고 지불되어야 한다. 시장의 선순환 구조가 정착되지 않으면 지속성을 가지기 어렵다. 그런 점에서 기업과 지자체에서 배급하는 무료 글꼴들에 대해서는 이미 인터넷에 충분히 소개되고 있어서 여기서는 가능한 언급하지 않으려 한다.

청월

가슴속에
하나둘
새겨지는 별

"청월은 1797년에 간행된 『오륜행실도』의 한글 활자를 참조해 구조를 현대화한 세로쓰기용 본문 글꼴이다. 옛 활자로부터 반영한 요소들로 인해 예스러운 분위기가 담겨 있고, 정방형의 몸집과 큼직한 받침 등에서 특유의 조형미가 나타난다."

– 마켓히읗 사이트 소개글 중에서.

*디자인 채희준 formula.chj@gmail.com, 구입처 마켓히읗.

한글의 예전 세로쓰기를 연구하여 제작한 글꼴이다. 보통 명조 계열은 다소 비슷하다고 느껴지지만, 청월은 획이 투박하면서 힘이 느껴진다. 한국의 근대적인 정취를 가장 잘 구현한 글꼴이라고 생각한다. 제목 글자로 크게 사용하면 문학적인 느낌과 힘을 전달할 수 있다.

글자 간격이 넓기 때문에 가로쓰기로 사용할 때는 별도로

조절하거나 짧은 문장으로 행을 나누어 쓰는 게 좋다. 가로쓰기에 맞춰 보완된 후속 계열이 나오길 기다리는 중이다.

계절이 지나가는 하늘에는

가을로 가득 차 있습니다.

나는 아무 걱정도 없이

가을 속의 별들을 다 헤일 듯합니다.

가슴속에 하나둘 새겨지는 별을

이제 다 못 헤는 것은

쉬이 아침이 오는 까닭이요,

내일 밤이 남은 까닭이요,

아직 나의 청춘이 다하지 않은 까닭입니다.

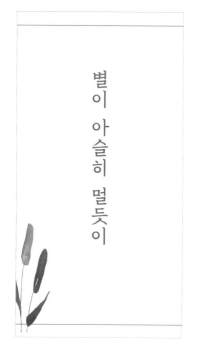

△ <별 헤는 밤>, 글 윤동주.
세로쓰기용 폰트에는 온점과 쉼표 등 세로 전용 문장 부호가 포함되어 있다. 청월체는 제목 글자로 사용해도 손색이 없을 만큼 획에 힘이 있다. 세로 본문 글자로 사용하였을 때 짜임새가 좋은 글자이다.

정인자

가슴속에
하나둘
새겨지는 별

"정인자는 9포인트 내외의 작은 글자에 최적화한 본문용 글자입니다. 명조체를 작게 썼을 때 자칫 눈을 시리게 만들 수 있는 부리의 날카로움과 가는 줄기를 보완했고, 여유로운 속공간으로 조판면이 고른 회색도를 보이도록 하여 읽기 편합니다. 또한 명조의 장점인 부드러운 곡선에, 고딕의 장점인 고른 획 굵기와 수직수평 구조가 엿보여 큰 글자의 제목용 서체로도 적당합니다."

- 마켓히읗 사이트 소개글 중에서.
*디자인 안삼렬 ahn310@hotmail.com, 구입처 마켓히읗.

구입 후 만족감이 가장 높고 현재 1순위로 사용하는 글꼴이다. 명조 계열의 글자로 최근 한글 세로쓰기가 다시 주목받으면서 다양한 디자인 작업을 위해 관련 글꼴들을 구입했다. 세로쓰기에 적합하면 가로쓰기에서 아쉬운 경우가 종종 있었

는데, 이 글꼴은 세로쓰기와 가로쓰기 모두 안정적으로 사용할 수 있었다. 글자를 키워 쓰는 제목 글자와 줄여 쓰는 본문 글자에도 모두 적합하다. 전체적으로 정갈하고 문학적이라는 인상을 주기 때문에 사진 등의 이미지 위에 제목으로 올렸을 때도 느낌이 좋았다.

<비전화공방서울>과의 디자인 작업을 장기적으로 진행하면서 균일한 정서를 유지하기 위해 정인자 글꼴을 주로 사용했다.

채식을 시작하면서 식당에서 사용하는 재료에
치즈나 우유가 기본으로 들어가는 게 이상했어요.
채식을 하든 알레르기가 있든 못 먹는 사람도 있잖아요.
누군가는 못 먹어서 참아야 한다는 게 아쉬웠어요.
다양한 선택지가 생기면 비건이 아닌 사람 역시
새로운 선택을 할 수도 있고요. 그래서 우리콩으로
치즈를 만들어봤어요. 익숙한 재료로 색다른 음식을
만든다는 재미가 있었어요. 발라먹는 치즈와 단단
두 종류의 치즈를 선보일 생각이에요. 친숙한 콩의
색다른 맛을 보여드리고 싶어요.

비전화 제작
000000@

우리콩 치즈로
"친숙한 콩의 색다른 맛"을 선물합니다.

"우리콩으로 치즈를 만들어봤어요."

비전화 제작자 3기 · 바라

🌏 비전화공방서울

손잇는날은 손의 감각을 살려 바라는 삶을 만드
장터입니다. 비전화공방서울은 전기와 화학물
삶의 방식을 찾아가는 곳입니다.

<비전화공방서울>은 일본 발명가의 기술을 연마하는 공방이다. 정갈하고
따뜻한 느낌을 주기 위해 정인자 글꼴을 사용하였다. 세로쓰기와 가로쓰기
모두 짜임새가 좋고 큰 제목 글자로 사용하기에도 용이했다.

냉장고 없는 카페를
운영할 수 있을까?

함께 사는 커뮤니티를 위한
비전화정수기

바람

가슴속에
하나둘
새겨지는 별

"바람.체는 옛날 책에 쓰인 한글에서 영감을 받았습니다. 우리 옛 책을 보면 한글은 지금보다 크게 쓰였고, 그래서 글꼴의 개성이 잘 나타납니다. 바람.체의 구조는 명조(바탕)체를 따랐고, 점과 획 등의 표현은 궁서체 등 옛 글씨를 따랐습니다. 조금 크게 쓸 목적으로 획을 두껍게 하고 흰 공간(속공간)을 균질하게 디자인했습니다. 폰트 이름을 바람으로 정한 이유는 바람은 자연에서 생명을 나르는 역할을 한다고 합니다. 그리고 우리의 소망이 이루어지기 바라는 뜻을 함께 담았습니다."

– 마켓히웃 사이트 소개글 중에서.

*디자인 이용제 markethiut@gmail.com, 구입처 마켓히웃.

힘이 있는 글자가 필요할 때 적합한 글꼴이다. 굵은 글자는 개성이나 장식성이 강해서 유행을 타기 쉽다. 하지만 바람.체는 궁서체 등의 옛 글자에 기반해서 그런지 전통적인 동

시에 현대적이다. 다른 이미지 요소 없이 글자만으로 지면을
채워야 할 때, 힘과 존재감이 독보적이다.

나는 무엇인지 그리워
이 많은 별빛이 나린 언덕 위에
내 이름자를 써 보고,
흙으로 덮어 버리었습니다.

딴은 밤을 새워 우는 벌레는
부끄러운 이름을 슬퍼하는 까닭입니다.

나는 무엇인지 그리워
이 많은 별빛이 나린 언덕 위에
내 이름자를 써 보고,
흙으로 덮어 버리었습니다.

딴은 밤을 새워 우는 벌레는
부끄러운 이름을 슬퍼하는 까닭입니다.

꽃피다

아름답게
꽃피다

아리따부리, 아리따돋움

가슴속에 하나둘 새겨지는 별 Hairline

가슴속에 하나둘 새겨지는 별 Medium

가슴속에 하나둘 새겨지는 별 Bold

"긴 문장에 적합한 본문용 글꼴로 2014년 완성된 아리따부리는 현대적인 여성의 단아하고 지적인 멋스러움을 담고 있습니다. 국내 최초로 머리카락같이 가는 헤어라인 서체를 개발해 기업 글꼴의 새로운 흐름을 제시한 점을 높게 평가 받고 있습니다."

가슴속에 하나둘 새겨지는 별 Hairline

가슴속에 하나둘 새겨지는 별 Medium

가슴속에 하나둘 새겨지는 별 Bold

"품격 있는 말씨를 사회와 나누기 위해 2005년 처음으로 시도한 본문용 글꼴입니다. 기존의 직선적이고 딱딱한 느낌의 돋움체에서 부드러운 곡선이 돋보이는 새로운 표정의 글꼴을 제시했습니다."

<div align="right">– 아모레퍼시픽 사이트 소개글 중에서.</div>

<div align="right">*디자인 AG 타이포그래피연구소, 보급처 아모레퍼시픽.</div>

아리따부리와 아리따돋움은 아모레퍼시픽의 소비층을 고려하여 여성적인 느낌이 반영된 서체이다. 처음엔 아리따움체로 공개되었다가 글꼴의 굵기가 더 세분화되면서 명조를 뜻하는 부리체와, 고딕을 뜻하는 돋움체로 나뉘어 사용되고 있다.

꾸준히 한글 활자 디자이너와의 협업을 통해 개발되어 기업에서 개발한 여러 서체 중에서 평이 좋다. 가로쓰기는 물론 세로쓰기까지 고려해 만들어져 한글의 다양한 활용에서도 안정적이다. '여성적', '문학적'인 분위기를 표현하는 브랜드 이미지를 염두하고 있기 때문에, 회사 홈페이지나 제품 패키지 등 아모레퍼시픽 디자인에 활용된 방식을 참고해도 좋다.

어머님, 나는 별 하나에 아름다운 말 한마디씩 불러봅니다. 소학교 때 책상을 같이 했던 아이들의 이름과, 패, 경, 옥 이런 이국 소녀들의 이름과 벌써 애기 어머니 된 계집애들의 이름과, 가난한 이웃사람들의 이름과, 비둘기, 강아지, 토끼, 노새, 노루, [프란시스·쟘], [라이너·마리아·릴케], 이런 시인의 이름을 불러봅니다.

어머님, 나는 별 하나에 아름다운 말 한마디씩 불러봅니다. 소학교 때 책상을 같이 했던 아이들의 이름과, 패, 경, 옥 이런 이국 소녀들의 이름과 벌써 애기 어머니 된 계집애들의 이름과, 가난한 이웃사람들의 이름과, 비둘기, 강아지, 토끼, 노새, 노루, [프란시스·쟘], [라이너·마리아·릴케], 이런 시인의 이름을 불러봅니다.

별 하나에 추억과
별 하나에 사랑과

별 하나에 쓸쓸함과
별 하나에 동경과

본명조, 본고딕

가슴속에 하나둘 새겨지는 별　Hairline

가슴속에 하나둘 새겨지는 별　Medium

가슴속에 하나둘 새겨지는 별　Bold

가슴속에 하나둘 새겨지는 별　Hairline

가슴속에 하나둘 새겨지는 별　Medium

가슴속에 하나둘 새겨지는 별　Bold

*디자인 개발 및 보급처 구글, 어도비.

본명조, 본고딕은 구글과 어도비사가 협력하여 개발한 동아시아 글꼴 프로젝트이다. 구글은 Noto Serif, Noto Sans Mono로, 어도비는 본명조, 본고딕으로 공개하고 있다. 한국어, 중국어 간체, 중국어 번체, 일본어 등 4개의 동아시아 언어를 지원한다. 그동안 문장에 한자를 기입하면 깨지는 등 다른 나라 언어가 지원되지 않는 경우가 많았다. 영어와 아시아어 등 서로 다른 언어들의 다양성을 유지하면서도, 일관성 있는 디자인을 가능하게 만드는 점에서 반가운 서체이다.

웹과 인쇄물을 동시에 디자인할 때도 양쪽에서 균일한 조형감이 지원된다. 가독성이 안정적이면서도 저작권 문제에서 자유로워 디자이너들에게 환영받고 있다는 평이다. 일곱 가지 다양한 굵기의 획을 제공하여 제목 글자와 본문 글자로 두루 사용하기 좋다.

어머님, 나는 별 하나에 아름다운 말
한마디식 불러봅니다. 小學校 때 冊床을
같이 햇든 아이들의 일홈, 佩, 鏡, 玉
이런 異國少女들의 일홈과 벌서 애기
어머니 된 게집애들의 일홈과, 가난한
이웃사람들의 일홈과, 비둘기, 강아지

어머님, 나는 별 하나에 아름다운 말
한마디식 불러봅니다. 小學校 때 冊床을
같이 햇든 아이들의 일홈, 佩, 鏡, 玉
이런 異國少女들의 일홈과 벌서 애기
어머니 된 게집애들의 일홈과, 가난한
이웃사람들의 일홈과, 비둘기, 강아지

별 하나에 追憶과

별 하나에 詩와

오래도록 쓰이는 글꼴

이 책을 보는 분들이 모쪼록 글꼴을 직접 구입해 사용하는 경험을 하시길 바라며 개인적으로 애정하는 것들을 추천했다. 소개한 글꼴 외에도 안삼렬, 곧음, 백야베이직 등의 유료 글꼴과 서울한강체, 제주명조 등의 무료 글꼴도 자주 사용하는 편이다.

그 밖에도 제목 및 본문 글자로 사용하기 안정적인 글꼴이 많다. 윤디자인의 윤고딕, 윤명조 시리즈와 직지소프트의 SM시리즈, 산돌커뮤니케이션의 산돌 시리즈가 그렇다. 각 회사별로 월 1만 원부터 사용할 수 있는 스트리밍 서비스를 제공한다. 그중에 SM 계열은 소설책에 많이 사용되는 글꼴로 가장 많이 쓰이는 서체이다.

수많은 글꼴이 있지만 우리가 일상에서 친숙하게 접하고 사용하는 글꼴은 많지 않다. 가독성이 중요하기 때문에 익숙한 것을 반복적으로 사용하는 경향이 있기 때문이다. 그런 이유로 일단 자리 잡은 글꼴은 다시 선택되기 마련이다. 앞서 말한 세 곳의 회사에서 제공하는 글꼴들이 그 대표적인 사례다.

1년 이상 디자인을 담당해야 하는 실무자라면 본인이 편하다고 생각되는 명조, 고딕 계열의 글꼴을 선택해 정기적으로 사용하는 것도 좋은 방법이다.

시민사회, 공적 영역에서 전하는 이야기에는 한국의 현실적 맥락과 시대상, 사회 구조를 분석한 내용이 담긴다. 그것을 전달하기에는 변화가 많고 장식적인 글꼴보다 한글의 기본 형태에 충실한 글꼴이 더 적합하다고 생각한다. 오랫동안 사용된 글꼴들을 직접 사용해 보면 어떤 '품위'가 있음을 느낀다. 자신이 속한 단체나 활동에서 전하려는 메시지의 '격'을 생각해야 한다면, 무료로 내려 받을 수 있는 '아무 글꼴'로 작업하는 것은 피했으면 한다.

글꼴은 무료가 아니라는 인식이 더 널리 자리 잡기를 바라며 앞으로는 사업비를 설계할 때 홍보비 내역에 '글꼴 구입비'도 함께 고려되면 좋겠다. 좋은 옷이나 신발을 사서 오래도록 입듯이 1년에 한두 벌씩 아름다운 글꼴을 구입한다는 관점으로 접근하면 제값을 톡톡히 할 것이다.

<명조 계열 추천 글꼴>

안삼렬

품위 있고 아름다운 한글 서체를 사용해 보세요.

윤명조 700

품위 있고 아름다운 한글 서체를 사용해 보세요.

열린명조

품위 있고 아름다운 한글 서체를 사용해 보세요.

배달의민족 연성

품위 있고 아름다운 한글 서체를 사용해 보세요.

<고딕 계열 추천 글꼴>

곧음

품위 있고 아름다운 한글 서체를 사용해 보세요.

윤고딕 700

품위 있고 아름다운 한글 서체를 사용해 보세요.

열린고딕

품위 있고 아름다운 한글 서체를 사용해 보세요.

마치는 삼월

품위 있고 아름다운 한글 서체를 사용해 보세요.

자간 < 어간 < 행간

 무료로 받은 글꼴을 사용했을 때, 어딘가 '벙벙하다'는 느낌을 받은 적이 있을 것이다. 단어 몇 개나 짧은 제목 글자에서는 티가 나지 않지만, 긴 문장이나 본문 글자로 사용해 보면 글자 사이가 벙벙해진다. 짜임새가 안 좋은 글꼴일수록 이런 현상이 발생한다.

 짜임새를 판단하는 기준은 다양하겠지만, 간단한 방법은 '으으'나 '스스로' 등을 써 보는 것이다. 모음끼리 닿지 않고 균일하게 띄어져 있으면 좋은 글꼴이라고 볼 수 있다. 이때 글자 사이의 간격은 '자간', 단어와 단어 사이로 띄어쓰기된 공간은 '어간', 글줄과 글줄 사이의 간격은 '행간'이다.

 완성도가 높은 글꼴을 사용하면 자각이나 어간을 조절해야 하는 문제가 발생하지 않거나 적다. 외국어 표기나 따옴표 같은 문장 부호를 사용할 때도 불규칙하게 벌어지지 않는다. 짜임새가 좋은 글꼴을 사용하면 실무자가 조절해야 하는 부분은 대개 줄 간격, 즉 행간으로 한정된다.

 행간은 가독성에 영향을 주는 중요한 요소이다. 하지만

많은 사용자들이 이를 잘 인지하지 못하고 임의대로 사용한다. 워드 프로세서나 한글 프로그램의 기본 설정에 익숙하기 때문이다. 특히 비영리 단체처럼 내부에 문서 프로그램을 갖추지 못한 곳들은 대개 구글을 사용한다. 써 보면 문서 작성과 공유까지 가능하여 편집과 공유가 놀랍도록 편하다. 하지만 마이크로소프트와 구글의 문서 환경은 한글 사용이 고려되어 있지 않다. 이런 문서 환경은 행간을 오용하도록 만드는 결과로 이어진다.

행간을 판단하는 기준은 대체로 글자 크기의 2배이다. 본문이 10포인트라면 그 2배인 18~20포인트(180~200퍼센트) 정도의 행간이 적당하다. 정확히 따져 보면 행간은 한 글자의 가장 꼭대기부터 다음 줄 글자의 꼭대기까지의 공간을 가리킨

다. 2배라는 표현은 결국 글줄 사이에 글자 하나 남짓한 공간이 비어 있다는 말이다.

하지만 10포인트 글자 크기를 기준으로 워드는 기본 설정이 1.5배 정도이며, 구글은 사실상 문장 사이가 거의 붙은 1.0배로 설정되어 있다. 갑갑함을 느끼는 사용자가 메뉴에서 선택하는 설정도 1.5배 정도로 행간을 벌리는 것이다. 그러다 전체 문서 내용이 한 쪽을 애매하게 넘는 상황이 발생하면, 다시 행간을 줄여서 분량을 맞추기도 한다. 이런 문서 편집 습관과 환경이 행간에 대한 중요성을 의식하지 못하게 한다.

앞서 이야기한 대로 본문 글자는 합의된 디자인의 기준이 있다. 활자 인쇄 시기부터 누적된 '더 잘 읽히는' 가독성에 대한 지혜이다. 자간과 어간까지 조절하긴 어렵지만 행간은 일상적인 문서 환경에서부터 적용할 수 있다.

자를 들고 책꽂이에 가서 아무 책이나 꺼내 보자. 아마도 문장 높이는 약 3밀리미터일 것이며, 문장 사이의 행간도 비슷하게 3밀리미터로 나올 것이다. 1밀리미터가 약 3포인트에 해당하기 때문에 3밀리미터는 약 10포인트다. 10포인트 글자 크기에서는 가독성을 위해 20포인트의 행간을 사용한다. 물론 이것이 절대적인 공식은 아니다. 문장의 길이에 따라, 글자 크기에 따라 행간 값은 미세하게 변한다.

글자 10pt
행간 20pt

성격은 시대에 영향을 받아 형성되는 것이다.
불안도 사회가 요구하는 역할에 따른 개인의 반응이다.
성격은 자신들이 아니라 환경이 길러 낸 불안을 다루면서
내적인 힘을 발전시키며 형성된다.

글자 18pt
행간 32pt

성격은 시대에 영향을 받아 형성되
불안도 사회가 요구하는 역할에 따
성격은 자신들이 아니라 환경이 길
내적인 힘을 발전시키며 형성된다.

글자 30pt
행간 48pt

성격은 시대에 영향을
불안도 사회가 요구하
성격은 자신들이 아니

행간은 무조건 글자 크기의 2배는 아니다. 글자 크기에
따라 적절하게 행간을 조절해 주어야 하나의 문장으로 인
지된다.

좀 더 자세히 이야기하면, 본문 글자는 약 8~12포인트 사이에서 사용되는데, 이때 행간은 어간보다 여백이 약간 더 넓게 유지되도록 설정한다. 글자 크기를 12포인트보다 크게 사용하면 문자 내부의 여백도 넓어지는데, 글자가 커질수록 내부 여백이 커지는 만큼 자칫하면 글자가 저마다 독립적으로 위치하는 것으로 보일 수 있다. 그럴 때는 행간을 조금 좁혀서 사용해야 단어와 줄이 하나의 단위로 읽힌다.

문서 디자인을 위한 몇 가지 지식

하나의 글꼴 가족부터 변화를 시도하자

문서 편집 프로그램의 진하게(Bold), 기울임(Italic) 기능은 임의로 글꼴을 변형하는 작업이다. 쉽게 말해서 진하게는 글자를 뻥튀기하여 굵게 보이도록 한다. 컴퓨터 화면이나 빔 프로젝터처럼 디지털 환경에서는 별 차이가 없겠지만 인쇄를 염두에 둔 편집이라면 사용하지 않는 것이 좋다. 편집 프로그램에서 임의로 변형을 주면, 인쇄했을 때 가장자리가 번져 보일 수 있다.

편집 과정에서 글꼴을 변형하는 이유는 정보의 위계를 구분하기 위해서이다. 좋은 글꼴은 굵기가 다른 여러 버전을 제공한다. 흔히 라이트Light, 미디엄Medium, 볼드Bold로 구분하거나 100, 200, 300…, 처럼 굵기에 따라 각 글꼴을 한 벌로 사용하게끔 설계되어 있다. 이를 '글꼴 가족(font family)', 혹은 '글꼴 집합'이라고 부른다.

한 문서 안에서는 글꼴을 여러 가지로 사용하는 방법보다는 하나의 글꼴 가족에서 굵기의 차이로 위계를 표현하는 것

나눔명조	Regular	아리따부리	Hairline	윤명조 700	10
나눔명조	Bold	아리따부리	Light	윤명조 700	20
나눔명조	**Extrabold**	아리따부리	Medium	윤명조 700	30
		아리따부리	**Semibold**	윤명조 700	40
		아리따부리	**Bold**	윤명조 700	50
나눔고딕	Light	아리따돋움	Thin	**윤명조 700**	**60**
나눔고딕	Regular	아리따돋움	Light	**윤명조 700**	**70**
나눔고딕	**Bold**	아리따돋움	Medium	**윤명조 700**	**80**
나눔고딕	**Extrabold**	아리따돋움	Semibold	**윤명조 700**	**90**
		아리따돋움	**Bold**		

이 더 안정적이다. 예를 들어 나눔명조와 나눔고딕, 서울한강과 서울남산체처럼 동일한 디자인 콘셉트에서 만들어진 글꼴을 사용하는 것이 자연스럽다.

긴 문장에는 9~12포인트 명조를 사용한다

20대부터 40대 사이의 젊은 독자는 8~9포인트의 본문을 사용해도 속도감 있는 독서가 가능하다. 글자가 작으면 디자인적으로 더 짜임새 있게 느껴지기도 한다. 하지만 아직 글자가 많은 것이 부담스러운 청소년이나 글씨가 잘 안 보이는 50대 이후의 독자층이라면 11~12포인트가 적합하다. 명조는 부리 때문에 글자 윤곽선이 다양하여 가독성이 높고, 고딕은 윤

곽선이 일정하여 같은 크기여도 명조보다 조금 더 커 보이는 효과가 있다. 이 차이는 0.5~1포인트 정도 미세하게 글자 크기와 행간에 영향을 준다.

적당한 글줄 길이의 낱말 수는 8~10개이다

글줄 길이가 길면 안구가 좌우로 움직이는 폭이 넓어져 독자가 피로를 느낀다. 한 줄 안에 들어가는 낱말 수는 8~10개가 적당하며, 10포인트 글자 크기를 기준으로 10~11센티미터 길이이다. 인쇄용 디자인에서는 한 쪽 가로 길이 3분의 2가 넘지 않도록 한다. 글줄 길이가 길면 행간도 기준보다 넓혀 흰 여백을 더 확보하고, 짧으면 좁혀서 같은 단위의 긴장감을 유지해야 한다.

여기까지가 타이포그래피를 다루는 실무에 관한 내용이다. 글자는 디자인 사용자에게 중요한 재료이다. 기본 중의 기본 재료면서도 글자의 크기와 색을 조절하기 쉬운 유연성 덕분에 연출의 폭이 다양하다. 무료 글꼴이 많아지면서 사용자의 선택이 늘어난 장점도 있다. 하지만 무료라고 무턱대고 다운받지 말고, 자주 사용하는 글꼴을 5~7개 사이로 지정해 선택지를 좁히는 것이 오히려 혼란을 줄일 수 있다.

짜임새가 좋은 글꼴을 찾아서 써 보고, 아름다운 글꼴이 더 많아지도록 올바른 가격을 지불하는 문화를 지키려는 노력도 중요하다.

아래 내용은 정병규 북디자이너의 수업에서 들었던 타이포그래피의 원칙을 정리한 것인데, 원칙이라고 했지만 모든 디자인은 결국 다루려는 주제나 내용 그리고 다양한 맥락의 영향을 받는다. 상황 안에서 그때그때 시각적으로 판단하는 작업이기 때문에 특정 원칙이나 공식으로 정리되기 어려운 면이 있다. 큰 방향을 염두에 두고 디자인적인 판단이 필요한 순간에 참고하면 좋겠다.

1. 새로운 활자가 나왔다고 바로 쓰지 말자.

 특이하다고 특별한 것이 아니다.

2. 제목 글자는 이미지다.

 형태, 크기, 색상을 조절하여 분위기와 소리를 만든다고 생각하자.

3. 제목 글자에서 띄어쓰기 간격(어간)은 최대한 줄인다.

 제목이 이미지처럼 읽히도록 띄어쓴 느낌만 나게 해도 된다.

4. 본문 글자에서 글꼴 종류를 여러 개 쓰지 말자.

 같은 글꼴 가족 안에서 대비를 이루어야 안정감이 있다.

 소제목처럼 위계를 구분할 때만 변화를 주자.

5. 본문 글자는 생각보다 작게 사용하며,

 행간은 생각보다 넓게 잡는다.

 본문 글자는 8~11포인트에서 최대 12포인트까지만 사용하고,

 행간은 글자 크기의 2배 정도가 적당하다.

6. 자간이 붙으면 안 된다.

 '스스로'를 써 보고 모음이 서로 달라붙으면 자간 값을 변경한다.

7. 특수 기호나 숫자 같은 한글 외의 활자('!?#123)는

 그것만 따로 확인해야 한다.

 글꼴 안에서 기호나 숫자의 설정이 균일하지 않은 글꼴도 있다.

8. 글줄 길이는 너무 길지 않게 사용한다.

 본문 그리드를 1단으로 편집할 때, 한 쪽 가로 길이의 65~75퍼센트
 사이로 설정한다.

글자를 다루는 감각

초등학생 시절, 발표 전날이면 전지와 매직을 사서 친구네 집에 모였다. 전과와 교과서 글을 정리하고 그중 핵심적인 문장을 골라 전지에 적었다. 전지를 착착 접었다 펴면 접힌 자국이 선으로 남았고 거기에 맞추어 매직펜으로 글씨를 쓰는 식이었다. 어른 손가락만 한 크기로 글자를 큼직하게 꾹꾹 눌러 썼던 기억이다. 이것이 나의 첫 번째 타이포그래피가 아니었을까.

지금은 컴퓨터나 스마트폰 등을 사용하면서 글을 읽고 쓰는 환경이 변하고 있다. 입력과 수정 그리고 저장과 열람의 전 과정에서 종이가 필요 없어졌다. 행정 문서의 전자화와 전자책의 등장을 비롯해 사회 전반에서 종이 출력을 줄이자는 분위기도 있다. 종이 인쇄물과 멀어지면서 텍스트를 다루는 감각도 모니터와 액정을 기준으로 익숙해져 간다.

종이가 쌓였을 때의 무게와 정보 검색의 어려움 그리고 보관을 고려하면 전자화가 여러모로 편리하다. 하지만 대체로 문서 프로그램의 초깃값을 그대로 따라서 문서를 작성하

다 보니, 우리도 모르는 사이 종이 크기에 맞게 글자를 편집하는 감각이 무뎌졌다.

모니터에서의 10포인트는 화면 크기 설정을 어떻게 조절하느냐에 따라 다르게 보인다. 출력하기 전에는 사실상 가상의 감각으로 글자를 입력하고 들여다보는 것이다. 그러다 보니 A4 한 장에 내용이 넘치거나 모자랄 때 자의적으로 줄 간격을 늘리고 줄이는 것에 익숙하다. 글이 읽히는 가독성보다 글이 거기에 얹혀 있기만 하면 된다고 여긴다. 화면으로만 문서를 볼 때는 괜찮지만 출력하여 검토해야 할 상황이 되면 난감해진다.

12월이 지나고 새해가 되면 각 단체별로 보고서가 쏟아진다. 그중 표지는 화려하지만 본문이 엉망인 결과물도 많다. 의뢰하는 실무자나 디자인을 한 디자이너 모두 글의 내용과 가독성을 중요하지 않게 다루기 때문에 생긴 결과다. 실무자가 보고서를 꾸미고 제출하는 것에만 신경을 쓰고 내용에는 큰 관심을 두지 않으면 오탈자는 물론이고 읽는 사람이 이해하기 어려운 난삽한 날것 그대로의 글이 담기기 쉽다.

마찬가지로 디자이너가 글을 화면상에 존재하는 회색 대상으로만 여기면, 내용과 밀접하게 연결된 디자인이 나오기 어렵다. 본문의 글자를 보는 것만으로도 그 디자인이 해당 내

용을 잘 반영했지, 아니면 글자로 구현되는 스타일에만 신경을 썼는지 구별이 가능하다. 이는 실무자와 디자이너가 모두 다른 단체의 것과 즉각적으로 구별되는 차별성에만 관심을 두었기 때문이다.

최근에는 독립출판물이나 잡지처럼 개성 강한 인쇄물이 사랑받으면서 단체 보고서도 그런 유행에 부합하려는 흐름이 있다. 기존 공공 인쇄물이 풍기는 '관스러운' 냄새에서 탈피하고 싶어 하는 공무원들의 바람도 반영되었을 것이다.

대중의 호기심을 자극하는 시도는 좋지만 글자를 다루는 가독성에 대해서는 늘 신중하게 접근해야 한다. 읽는 사람에게 글이 쾌적하게 읽히고, 전체 구성을 직관적으로 파악할 수 있고, 그에 따라 내용의 연결과 구분이 분명하게 드러나야 한다. 문장을 읽어 나갈 때 자연스럽게 읽히는지도 세심하게 살펴야 한다.

시민사회 영역에서 만드는 책자는 공적 예산이나 시민의 모금으로 이루어진 공적 기록인 경우가 많다. 활동의 시작과 과정 그리고 회고의 문장이 다음 사람에게 형식적 이미지보다 자료로서 먼저 다가가야 한다. 표지의 화려함보다 본문의 완결성에 더 신경을 써야 하는 이유이다.

색
Color

조화로운 색상환

그림을 그리면서 배운 가장 큰 교양은 '색'이다. 미술에는 사람의 심미적인 판단에 영향을 주는 색 이론이 누적되어 있다. 색은 그림을 감상할 때 가장 첫 번째로 다가오는 요소이다. 추상적이지만 직관적으로 그림의 인상을 좌우하는 색은 화가들에게 중요한 연구 대상이었다. 하지만 색의 질서를 규명한 대표적인 사람들은 과학자 아이작 뉴턴, 문학가 요한 볼프강 폰 괴테, 교사 먼셀 그리고 안료를 개발한 이들이다.

뉴턴은 프리즘을 통해 빛 안에 무지개색이 존재함을 증명했고 괴테는 개별 색이 인간의 지각과 심리에 어떤 영향을 주는지 정리했다. 먼셀은 색상(hue), 명도(value), 채도(chroma)로 색의 기준을 체계화했다. 이들은 서로 바통을 이어받듯 색을 분류하고 인간이 사용할 수 있도록 체계를 정립해 왔다. 여기에 광학 기술, 조색 기술, 인쇄 기술이 진보하면서, 디자이너가 모니터에서 색을 선택하면 인쇄소에서 오차 없이 구현해 내는 오늘의 환경이 구축되었다.

미술에 쌓인 색의 지혜는 디자인으로 가지를 뻗어 상업

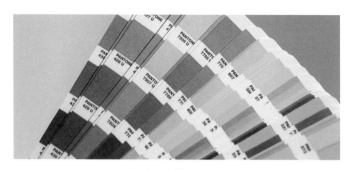

△ 팬톤 컬러칩, unsplash.com, 사진 Mika Baumeister.

분야에서 중요하게 다뤄진다. 매년 등장하는 '올해의 트렌드' 안에는 '올해의 컬러'가 포함된다. 색 전문 회사 팬톤은 스무 해 넘게 매년 올해의 컬러를 지정하여 자신들의 전문성을 쌓아왔다. 색만 바뀌면 새로운 제품처럼 인식되니 이처럼 즉각적이고 간단한 마케팅도 없다. 소비자는 똑같은 품질과 형태의 공산품도 색이 달라지면 다른 개성이 있다고 여긴다. 팬톤이 색에 이름을 붙이면서 분류한 '친절한 지식'은 색을 분절적으로 소비하도록 만들었다.

하지만 실제 디자인 작업을 위해서는 유행하는 색이 무엇인지 확인하며 그것을 따라하는 기술보다는, 더 근본적인 색에 대한 이해력이 필요하다. 인류의 선배들이 치열하게 고민해서 누적해 온 지혜에 따르면 색은 빛과 자연의 질서를 담고

있다. 또한 색은 서로 연결되며 더불어 자연과 연결된다.

괴테는 『색채론』을 집필하기 위해 온전히 눈으로 자연을 관찰했다. 그가 그린 색상환에는 어둠에서 번져 나오는 파랑과 해에서 번져 나오는 빨강이 있다. 석양이 번지는 시간에 하늘을 올려다보자. 해가 넘어가는 서쪽으로 빨강, 분홍, 노랑 사이에 구현될 수 있는 무수한 색이 펼쳐진다. 그 반대편 동쪽에는 푸른색 밀도가 촘촘해지면서 남색에 가까운 짙은 파랑이 밀려온다. 밤하늘의 시작을 알리는 남색은 파랑에서 하늘색으로 번지다가 옅은 흰색으로 서쪽의 붉음과 만난다. 빛에 의해 색이 서로 연결되어 있음을 직접 관찰할 수 있는 아름다운 순간이다.

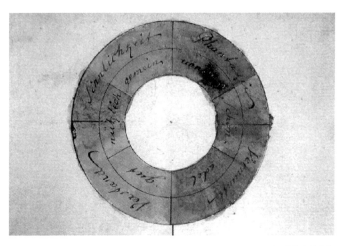

△ 괴테의 색상환.

점점 쉬워지는 색 조합

물감을 사러 화방에 가면 무척 많은 물감이 진열되어 있다. 24색, 36색, 48색, 72색의 물감 세트와 160색 색연필 세트도 있다. 카드뮴 레드, 레몬 옐로, 코발트 블루, 푸르시안 블루 등 독특하고 많은 색을 갖추면 그림이 더 잘 그려질 것 같다.

하지만 색 사용의 해법은 조화에 있다. 하나의 화면에 색을 두 가지 이상 사용하는 경우가 많기 때문에 상호 간의 조화가 필요하다. 조화를 판단하는 배색을 위해서도 색을 낱개로 인식하는 것보다 하나의 원처럼 상호 영향을 주는 관계로 이해하는 것이 중요하다.

거기에 색의 밝고 어두운 정도를 말하는 명도, 흰색과 회색이 섞여 탁해지는 정도를 말하는 채도를 덧붙이면, 모든 색이 큰 관계로 이어진다. 이런 이해를 바탕에 두어야 특정한 색의 화려함에 현혹되지 않고 조화로운 색 사용을 궁리해 볼 수 있다.

색을 빛의 현상으로만 관찰하던 인류는 어느덧 안료를 배합해서 구현할 수 있는 기술을 발전시켰다. 그렇게 광학 기술,

안료 기술이 발전했지만 색은 대중이 이해하기 어려운 지식이었다. 그래서 먼셀이라는 한 교사가 아이들에게 알려주기 쉽도록 색상, 명도, 채도의 세 가지 축으로 색상환을 정리했다. 우리가 미술 교과서에서 보았던 먼셀의 20색상환이다.

빨강과 노랑을 섞으면 주황이 나오고, 서로 가까울수록 성격이 비슷하며, 색상환의 반대편으로 멀어지면 보색이라는 것을 배운다. 하나의 색상 계열에서 혼합하는 것을 단색 조합이라 하는데 색상환에서 인접한 거리의 색을 조합하면 인접색 조합, 삼각을 이루는 거리는 삼각형 조합, 반대편은 보색 조합 등 색상환을 기준으로 색 조합의 유형을 분류한다. 이 지식과 함께 다양한 색 배합이 가능하며 이제는 색 배합을 자동으로 계산해 주는 사이트도 있다.

이렇게 색을 조합하는 경우의 수는 이미 많다. '디자이너가 사용한 색 조합 00가지'처럼 이전의 작업물이 상당수 공유되고, 인공지능으로도 색을 추천받는 상황이다. 클릭 몇 번이면 내가 적용할 수 있는 최적의 값이 나온다. 하지만 쉽게 구현되는 많은 선택지가 사용자에게 늘 좋은 영향을 주는 것만은 아니다. 이것도 저것도 좋아 보이는 상황에서 무엇을 기준으로 적용해야 할지 난감해지기 때문이다. 혼란을 줄이기 위해서는 명도와 채도를 이해할 필요가 있다.

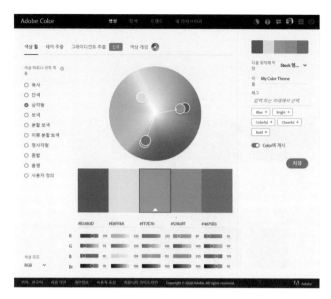

△ color.adobe.com

원하는 색을 지정하면 단색, 유사색, 보색 조합을 자동으로 계산해 주며,
기존 이미지에 사용된 색 조합을 추출하여 색상 코드로 알려준다. 사용자는
코드만 입력하면 동일한 색 조합을 쉽게 얻을 수 있다.

원색과 채도

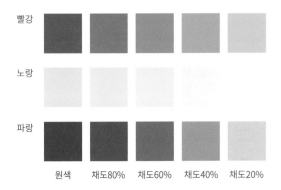

빨강				
노랑				
파랑				
원색	채도80%	채도60%	채도40%	채도20%

우리가 보통 말하는 색은 빨강, 노랑, 파랑, 초록 등 단어로 구분된 '원색'이다. 불그스름, 푸르스름 같은 표현은 원색의 단어에서 파생된 표현이다. 이렇게 가장 선명하게 인식되는 원색을 기준으로 구분되는 것을 색상이라고 한다. 그다음 색이 가진 밝고 어두운 정도를 명도라고 하며 색이 선명한지 탁한지의 정도를 채도라고 한다.

불그스름하다는 표현 너머에는 '붉은데 명도가 밝고 채도는 낮다'는 의미가 담겨 있다. 그 느낌을 색으로 콕 찍어 보면

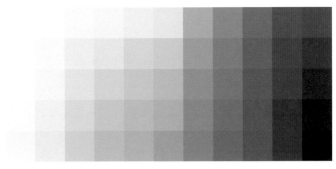

흰색을 20%씩 섞으면 점점 밝기가 원색 검정을 20%씩 섞으면 점점 밝기가
밝아지면서 채도가 낮아진다. 어두워지면서 채도가 낮아진다.

아마도 분홍 언저리일 것이다. 팬톤은 이런 분홍 언저리 색을
산호(coral)로 지정하며, 2019년에는 올해의 컬러로 명명했지
만, 사실 이 색은 빨강 원색에서 명도와 채도가 조절된 것일
뿐 별다른 의미는 없다.

　위의 예시에서 중앙 하단에 위치한 원색 혹은 순색(pure
color)은 소위 말하는 하늘색이다. 원색은 색의 순도가 가장
높아서 채도가 높다고 표현하고, 여기에 흰색과 검정을 조금
씩 섞어서 좌우로 멀어질수록 채도가 낮아진다고 표현한다.
왼쪽은 흰색과 만나 파스텔 계열로 계속 변주되며, 오른쪽은
푸른 정서를 띤 회색 계열로 변화해 나간다.

　위 그림에서 한 칸을 떼어 쿨 그레이나 다크 블루 등 그럴

싸한 이름을 붙여 사용하면 그것이 특이한 색처럼 인식된다. 하지만 그 본질은 하늘색에 뿌리를 둔 한 갈래의 색이며 채도의 차이로 구분될 뿐이다. 좋아하는 색의 물감을 하나 골라서 흰색과 검정색을 조금씩 섞어 보면 이 과정을 직관적으로 이해할 수 있다. 지금은 컴퓨터로 클릭하며 디지털로 언제든 색을 선택할 수 있어 편리한 만큼, 색상환이 구현한 색상의 질서와 각 색상 안에서 변주될 수 있는 관계는 미처 인식하지 못하기도 한다.

여기에 RGB와 CMYK까지 포함되는데, 이것은 디자인을 할 때 반드시 듣는 용어이다. RGB는 빛으로 구현되는 색의 질서이고 CMYK는 인쇄상에 구현되는 색의 질서이다.

색은 빛의 반사로 우리 눈에 인지된다. 디자인할 때도 모니터의 빛으로 구현된 색을 보고 선택한다. 하지만 이것을 인쇄소에서 안료로 출력할 때는 값이 달라진다. 빛은 합칠수록 밝아져서 흰색이 되지만, 물감은 섞을수록 어두워져서 검정에 가까워진다. 즉 색이 구현되는 질서가 다르다.

물론 이 오차는 RGB에서 CMYK 설정으로 바꾸면 문제없도록 기술이 해결해 준다. 과거에는 자연에서 눈으로 관찰하던 빨강, 노랑, 초록, 파랑까지가 색상환의 중심이었다. 하지만 기술이 발달하면서 사이언cyan, 마젠타magenta라는 새로

운 원색이 등장하고, 색상환에서 파랑과 보라, 분홍 계열에서 사용할 수 있는 색의 범주가 늘어났다.

앞으로 디지털상에서 인간이 인지하는 것보다 더 다양한 색이 등장할지도 모를 일이다. 색은 계속해서 분류되어 마치 새롭게 등장한 색인양 우리에게 홍보될 것이다. 무수히 많아 보이는 개별적인 색으로만 접근하면 판단은 계속 혼란스럽다. 내가 원하는 느낌의 색상은 어느 원색에 파생되어 존재하는지, 채도로 연결된 색의 큰 질서를 이해한다면 조금 더 쉽게 접근할 수 있지 않을까.

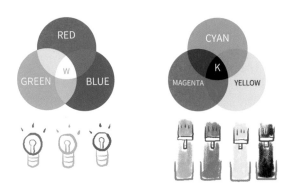

자연을 관찰하던 색생환에서는 빨강과 녹색 사이의 색이
많았다. 색을 구현하는 기술이 발전하면서 사이언 계열
인 청록과 파랑 사이, 마젠타 계열인 보라와 자홍 사이의
색이 더 세분화되어 지금의 색상환이 만들어졌다.

명도의 대비

처음 그림을 배우러 화실에 가면 연필 데생을 시킨다. 흰색 종이부터 회색 그리고 검정에 가까워지도록 열심히 연필로 선을 그려야 한다. 이 지겨운 과정을 거치는 이유는 명암을 보게 하기 위함이다.

눈에는 색이 먼저 들어오지만, 색만 따라 그리면 전체적인 균형이 맞지 않는다. 이 색 저 색 다 써 보지만 그림은 끝내 만족스럽지 못하다. 그림을 감상할 때는 색이 큰 인상으로 다가오지만, 채색에서 색에 속지 않고 균형을 이루려면 색 너머에 존재하는 명도를 이해해야 한다. 연필처럼 색이 배재된 도구로 그려 보는 과정은 바로 명도를 읽는 훈련이다.

색에는 밝고 어두운 고유의 명도가 있다. 원색으로 보면 노랑이 밝고 빨강과 파랑은 어둡다. 하지만 이는 흰색과 검정처럼 구분하듯 쉬운 색에만 해당되고, 우리는 대체로 채도로 변주된 많은 색들을 조합하며 디자인하게 된다. 단색이든 유사색이든 보색이든 결국 조합하려면 조화를 이루어야 한다. 이를 판단하는 기준은 색상이 아니라 명도의 대비에 있다.

노랑과 파랑을 배치하면, 노랑이 밝고 파랑은 어둡기 때문에 색의 거리가 멀어도 배치가 조화롭다. 빨강과 파랑을 배치하면 부딪친다. 보색이어서가 아니라 명도차가 크지 않기 때문이다. 이케아IKEA의 로고는 원색을 사용해 선명하며, 파랑이 어둡고 노랑이 밝기 때문에 가독성도 좋다. 오른편의 포스터는 빨강과 파랑의 보색 대비로 인해 색상이 부딪칠 수 있었지만 빨강의 채도를 떨어뜨리면서 명도가 밝아졌고 파랑과 균형 있는 대비를 이루었다. 결국 색상을 결정했다면 한쪽은 밝고 한쪽은 어두워야 서로 공존할 수 있다는 뜻이다.

일반적으로 색에 관해 이야기할 때 '색상'만을 고려하기 쉬운데, 한 가지 색상도 명도를 조절하면 다양한 변주가 가능해진다. 다음 페이지에서는 포스터에서 사용된 색을 추출하고 비교해 보았다. 색상만 볼 때는 알 수 없지만 흑백으로 변환해 보면 색상의 성격 이전에 밝고 어두운 차이가 뚜렷함을 알 수 있다. 명도 차이가 있어야 색이 조화를 이룬다. 색상을 변경해도 만족스럽지 않다면, 명도가 질서를 이루는지 살펴보는 것이 좋다.

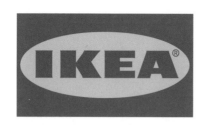

△ 이케아(위), <서울시청년허브>(아래).

사용한 색 ▷

색의 명도차 ▷

◁ 버켄장학회(위), 인천광역시박물관협의회(아래).

△ 청주기록관(위).

주조색, 인접색, 보색까지 선택의 가짓수가 늘어날수록 판단을 내리기가 어렵다. 조화의 기준을 색상으로 하기보다 밝고 어두운 명도로 판단하는 것이 좋다.

무채색에 익숙해지기

색을 조화롭게 사용하는 첫걸음은 무채색에 익숙해지는 것이다. 앞서 이야기한 연필 데생 훈련은 가장 밝은 흰색부터 검정까지를 10단계로 만든 것이다. 종이 자체가 흰색이니 흰색은 제외하고, 밝은 회색부터 검정색까지 균일하게 10단계로 연결하는 과정은 생각보다 어렵다.

디자인 프로그램에서도 네모 상자에 회색을 입혀가며 연습해 볼 수 있다. 중요한 건 회색의 진하기가 균일하게 구분되어야 하는 것이다. 이런 구분은 마이크로소프트 오피스와 한컴 오피스의 편집 메뉴에 이미 존재한다. 2007년 이후의 버전부터는 채도와 명도가 조절된 색상 막대가 제공된다. 그 이전은 빨강, 파랑, 녹색의 원색이 팔레트에 있었지만 자극적인 것보다 조화로움을 추구해서인지, 기술이 발달했기 때문인지 이제는 더 순화된 색을 안내하고 있다.

디자인에서 흔히 색을 사용하는 경우는 대비를 만들기 위해서이다. 글자색을 변경하거나, 도형의 색을 고르면서 정보의 위계를 구분하는 수단으로 크기와 색을 고민하여 대비를

◁ 마이크로소프트 오피스의 색 편집 팔레트. 색상별로 명도 막대를 균일하게 설정해 놓았다. 세부 기능에서도 색을 더 조화롭게 사용하도록 안내하고 있다.

연출한다. 글자를 굵게 만드는 이유도 더 진한 검정으로 강조하기 위해서이다. 하지만 대비에만 신경 쓰다 보면 곳곳에서 서로의 다름이 부딪치고 혼란이 유발된다.

한눈에 보았을 때 특정한 인상을 지니면서도 조화롭게 보여야, 디자이너의 계획대로 시선이 진입한 것이다. 대비는 독자가 정보를 처리하는 방향을 인도하기 위해 존재해야 한다. 하지만 컴퓨터에서 색을 자유롭게 선택하고 사용할수록, 더욱 화려하고 자극적인 선택의 유혹을 받기 마련이다.

사람들의 주목을 끄는 디자인을 떠올려 보면 색은 절대적

이다. 하지만 그 디자인이 좋아 보이는 진정한 이유는 눈길을 사로잡은 이후에도 짜임새가 있도록 색을 조화롭게 썼기 때문이다. 색 배합에서 조화를 연습하는 방법은 색의 밝고 어두움, 즉 명도를 인지하는 것이다. 보통은 색이 가진 성격이 눈에 먼저 들어오기 때문에 색을 명도로 인지하려면 연습이 필요하다.

모두가 연필 데생을 할 수는 없지만 흰색과 회색, 검정색으로 디자인을 시작해 보면 무채색에 익숙해질 수 있다. 밝음과 어둠의 대비만으로 수월하게 조화를 찾아나갈 수 있는 것이다. 이렇게 구현된 디자인은 흑백(black&white)의 모던한 스타일이 된다. 전체 토대를 무채색으로 구현하고 나면, 작은 글자나 도형에 하나의 색상만 입혀도 눈에 띄는 강조가 만들어진다.

한 가지 색을 정하기

무채색이 익숙해지면 좋아하는 색상을 하나만 선택한다. 주인공처럼 존재감이 큰 색을 주조색이라고 한다. 주조색 하나로 명도와 채도로 구분하여 디자인하는 것이 단일색 조합이다. 여기에 무채색까지 함께 사용하면 이것만으로도 선택할 수 있는 색은 스무 가지가 된다.

이렇게 한 가지 색으로만 디자인하는 것을 '모노톤mono-tone'이라 부른다. 모노톤을 더 극적으로 살리기 위해서는 천연색 사진도 같은 방식으로 편집해야 한다. 마이크로소프트 오피스 프로그램에서는 사진에 색 필터를 입히는 기능도 제공하기 때문에 작업이 수월하다.

기업이나 재단의 주조색을 원색으로 놓고 거기에 회색을 더해 두 가지 색만으로 디자인을 할 수도 있다. 노랑과 회색, 주황과 회색, 민트색과 회색 등 이와 같은 조합을 사용하여 공적이면서도 따뜻한 감성을 만들어 낸다.

주로 로고에 상징으로 반영되는 주조색은 기관이 발행하는 모든 매체에 사용된다. 명함, 브로슈어, 정기 간행물, 현수

We are seeking projects with following **Principle**

- A project physically based in a local community and working with residents
- A project nurturing leadership in local people
- A project which created a sustainable business model without harming the local community

◁ <함께일하는재단>.
사진에 색 필터를 적용하면 색이
균일한 모노톤의 디자인이 된다.

막, 홈페이지까지 균일한 색 사용이 반복되면 고유한 인상으로 누적된다. 이것이 곧 브랜드 정체성으로 자리 잡는다.

반면 담당자와 디자이너가 바뀔 때마다 그들이 좋아하는 색으로 단체의 색이 변경되는 사례도 많다. 내부의 기준이 없거나 로고가 있음에도 계속 새로운 것을 만들어야 한다는 판단으로 그때그때의 결과물만을 생각하여 색을 사용하는 것이다. 변화에 대한 판단이 필요할 때도 있지만, 주요한 색상이 지닌 정체성을 매번 이탈해서는 시민들에게 고유한 인상을 남기기 어렵다.

주조색으로 구성하는 모노톤이 익숙해지면 바로 이웃에 있는 색상도 추가하여 배색해 본다. 이것을 인접색 조합이라 한다. 빨강은 보라, 주황, 분홍, 노랑과 이웃이고 파랑은 하늘,

초록, 보라와 인접해 있다. 한편 반대편 색들과 조합해 보면 보색에 가깝다. 무채색에서 주조색, 인접색, 보색까지 선택의 가짓수가 늘어날수록 판단은 다시 복잡해진다. 그래서 조화의 기준을 색상이 아니라 밝고 어두운 명도에 두고 판단하는 것이다.

　무채색부터 눈이 익숙해져 왔다면 명도의 차이로도 충분히 색의 위계가 형성되고, 극적인 연출도 가능함을 알게 된다. 그리고 색이 별도로 떨어져 존재하지 않고 명도와 채도의 조절로 탄생했음을 이해할 수 있다. 궁극적으로는 다루고자 하는 색이 어떤 원색에서 출발한 것인지를 파악하여 색을 더 자유롭게 선택하고 조절할 수 있게 된다.

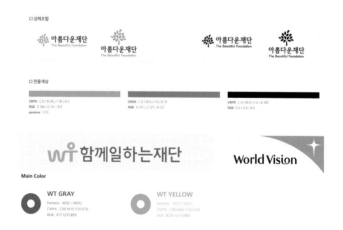

△ <아름다운재단>, <함께일하는재단>, <월드비전>. 공공재단의 로고는 주황, 노랑 계열의 따뜻한 색을 주조색으로 하며 무채색을 함께 배열하는 경향이 있다. 이 색을 중심으로 단체에서 만들어 내는 디자인에 통일감을 유지한다.

흰색은 단순한 여백의 미가 아니다

흔히 흰색은 여백 정도로 생각한다. 여백은 마치 비어 있는 곳이라는 인상을 준다. '여백의 미'라고 칭할 때도 무언가 더 넣을 수 있는데 넣지 않는 공간으로 여겨진다. 디자인 수정 과정에서는 여백이 있는 곳에 정보를 더 추가해 달라고 요청 받기도 한다.

흰 종이가 디자인의 출발점이다 보니 흰색은 마치 언제든지 필요에 따라 개입할 수 있는 빈칸 정도로 생각하기 쉽다. 하지만 빈곳은 단순한 여백이 아니라 흰색으로 존재한다는 점을 잊으면 안 된다. 색의 균형으로 본다면 흰색은 다른 색이 선명하게 발신하도록 포용해 주는 힘을 지녔다.

글자가 잘 읽히는 이유도 배경의 흰색 덕분이며 선으로만 그린 그림도 선 내부가 흰색으로 채워졌다고 볼 수 있다. 단색 디자인에서 흰색은 배경으로 기능하고, 여러 색이 함께 쓰일 때는 색들이 충돌하지 않도록 완충 작용을 해준다.

명도 대비의 측면으로 봐도 흰색이 가장 밝은 존재로서의 역할을 하기 때문에 다른 색이 지닌 명도가 화면 안에서 더 쉽

게 용인되는 것이다. 문장과 문단으로 디자인되어 있는 면을 보면 회색으로 보인다. 회색 줄과 회색 면으로 읽히는 화면 요소가 주로 정보를 전달하는 역할을 담당한다면, 그곳으로 시선을 모아 주기 위해서 반드시 흰색 혹은 그에 준하는 여백이 필요하다.

흔히 글자만 가득한 슬라이드를 안 좋은 디자인으로 기억하는 이유는 흰 여백이 충분히 확보되지 않았기 때문이다. 화면의 균형을 판단할 때 글자와 이미지 외에 흰색 면을 얼마나 시원하게 배치하는가가 중요하다.

△ 마르쉐(왼쪽).
멀리서 왼쪽의 포스터를 바라보면 이미지와 글자가 오른쪽 회색 줄과 면처럼 덩어리로 보인다. 적정한 흰색 여백이 확보되지 않으면 회색만 뒤엉킨 채 잘 읽히지 않을 수 있다.

△ <무중력지대>.
▷ 그림책상상 그림책학교.
여백은 선과 글자를 더 돋보이게 하
거나, 다른 색이 조화를 이루도록 완
충하고 수용해 주는 역할을 한다.

그림
Illustration

그림언어 : 일러스트레이션

일러스트레이션은 책이나 신문에 들어가는 '삽화'로 출발했다. 엄연한 그림이지만 순수 회화에서는 미술의 범주로 인정하지 않았다. 화가 에드워드 호퍼는 불경기에 그림을 팔지 못하고 신문사의 일러스트를 그리던 시절을 회상하며 우울해했다.

미술계에서는 만화와 일러스트를 인정하지 않는 분위기가 여전히 남아 있다. 그것과는 별개로 팝아트의 흥행과 대중예술의 영향력이 커지면서 만화와 일러스트도 자신만의 장르를 다지고 있다. 매년 서울 코엑스에서 열리는 <서울 일러스트레이션 페어>는 700여 팀이 넘는 작가들이 참여하고, 젊은 층이 열렬히 반응하며 흥행을 이어가는 중이다.

디자인의 요소로 사용하는 일러스트는 글과는 또 다른 시각언어로 기능한다. 아마 초등학교 미술 시간을 떠올려 보면, 각자의 일러스트레이션을 만날 수 있는데 바로 '불조심 포스터'이다. 학교에서 불조심 표어와 포스터를 공모하면 학생들이 미술 시간에 그린 포스터가 내걸렸다.

 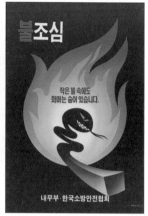

　　디자인적으로 보면 이때 글자를 손수 그려 넣는 타이포그 래피가 사용되고 주요 이미지로 일러스트가 사용되는 것을 볼 수 있다. '꺼진 불도 다시 보자'라는 표어를 위와 아래에 배 치하고, '꺼진 불'과 '다시 보자'는 말과 상응할 만한 그림을 그 사이에 그려 넣는 방식이다. 이미 글로 주장하는 바가 있음에 도 그림이 중앙에 존재한다. 그림은 화면의 주인으로서 글자 에 다 담기지 않은 메시지를 전한다.

　　같은 표어라도 그림에 따라 다른 의미를 전달한다. 불이 난 집에서 우는 아이, 성냥이나 불을 의인화하여 화마처럼 집 어 삼키는 위협, 붉은색 소화기, 멋진 소방관이 등장하는 몇

개의 그림이 있다고 생각해 보자. 이때 각각의 그림은 '꺼진 불도 다시 보자'란 문장과 만나면서 조금씩 다른 층위를 형성한다. 말이라는 그물에 걸리지 않는 정보와 정서를 그림이 전달하는 것이다. 이처럼 시각적인 언어로 기능하는 그림이 바로 일러스트레이션이다.

현대의 광고로 생각하면 불조심 포스터의 표어는 카피라이트이고, 그림은 사진이나 일러스트이다. 이때 광고는 제품을 또렷하게 보여 줘야 하기 때문에 사진을 더 많이 사용한다. 주로 유명인이나 모델이 제품 옆에서 일종의 '정서'를 포장하는 식이다.

비영리 단체 같은 곳에서는 제품보다는 가치를 홍보하려다 보니 사진을 사용한 디자인은 한계가 있다. 사진은 보고서나 발표용 슬라이드처럼 명확한 현장이나 사실을 기록하고 공유하는 일에 주로 사용한다. 반면 새로운 기획과 활동을 홍보하는 디자인에는 마땅한 사진을 고르기가 어렵다. 무엇보다 사진은 그 자체가 모던한 느낌을 가지기 때문에 구현할 수 있는 정서의 폭이 제한적이다.

공적으로 발신하는 이야기는 가치 중심적인 언어에 기댈 수밖에 없다. 또 그것을 지역, 사람, 관계, 연대, 환경, 인권, 공동체 등의 단어로 표현할 수는 있지만 그것을 이미지로 꺼내

어 보여 주는 일은 쉽지 않다.

이럴 때 우리는 비유와 상징을 사용한다. 명시하기 어렵지만 '대략 이런 것'이라고 함께 유추할 수 있는 보편적인 장치를 찾는 것이다. 나는 일러스트야말로 비유와 상징의 힘으로 사회적 주제를 표현하기에 적합한 도구라고 생각한다. 아름답고 우회적인 표현 말이다.

△《참여사회》.
플라스틱 문제, 보수주의와 같은 복잡한 현안을 보편적으로
읽힐 수 있는 그림으로 형상화하여 직관적으로 표현하였다.

그림과 문자의 중간 도구 : 픽토그램

실무자가 디자인에 쉽게 활용할 수 있는 일러스트로 픽토그램이 있다. 픽토그램pictogram은 picture(그림)와 tele-gram(전보)의 합성어로, 언어가 달라도 이해할 수 있는 그림 문자를 가리킨다. 화장실의 남녀 구분, 버스나 지하철 같은 대중교통, 공항 등의 공공시설 표지판에서 자주 볼 수 있는 이미지들이다.

이것들은 언어를 몰라도 정보를 판단할 수 있게 도와주고, 즉각적인 반응이 필요한 비상구나 도로 표지판에서 기호로 활용된다. 글자만으로 내용을 설명하는 것보다 간단한 그림이 함께 배치되면 더 직관적인 의미 전달이 가능하다. 발표용 슬라이드나 SNS 카드 뉴스처럼, 간결한 키워드 안에 정보를 함축할 때 특히 유용하다.

픽토그램을 제공하는 사이트들도 많아졌다. 대체로 해외 사이트여서 영어 단어로 검색해야 하는데, 오히려 이 과정 덕분에 적절한 비유를 고민하게 된다. 환경 관련 픽토그램을 찾기 위해 'environment'로 검색하면 결과물이 제한적이지만, 환

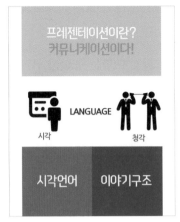

△ 픽토그램은 그림이 단순하고 배경이 투명해서 다른 디자인 요소와 쉽게 어울리는 유용한 재료이다.

경을 비유할 만한 나무나 꽃이라는 단어를 검색하면 다양한 결과물을 볼 수 있다. 보편적인 기호와 연결시키기에 어떤 단어가 적합한지 고민할 때 좋다.

픽토그램은 대체로 배경이 투명하게 처리된 png파일로 제공된다. 배경이 투명하기 때문에 어떤 색상과 함께 배치해도 매끈하게 사용하기 유용한 디자인 재료이다.

기본적인 픽토그램은 검정색으로 만들어져 있다. 공공 게시판에서 흔히 보이는 방식으로, 표현이 단순한 만큼 직관적이다. 검정색 외에 용도에 따라 색상을 변경할 수 있는 기능도

제공되며, 최근에는 단색보다 컬러가 다채롭게 구성된 픽토그램도 많아졌다.

픽토그램을 이용할 때는 한 명의 작가가 만든 동일한 콘셉트의 픽토그램으로 한 디자인물에 일관되게 사용하는 것이 일정한 분위기를 형성하는 데 좋다. 글자와 함께 배치할 때는 색을 유사하게 선택하거나, 고딕체처럼 장식성이 적은 기본 글꼴을 사용하여 최소한의 정보만 제공하고 픽토그램으로 시선을 모아 주는 것도 좋다.

먼저 위치를 잡아 두고 나서 사진을 해석하던 방식과 마찬가지로 글자의 내용과 선택한 픽토그램이 상호보완적인지 살펴보자. 글로 더 설명하지 않아도 될 만큼 내용을 잘 표현하는지, 혹은 글이 지시하는 것 외에도 추가해야 할 부분을 잘 시사하는지 등 픽토그램을 통한 시각적인 비유가 유효한지 점검하는 좋은 연습이 될 것이다.

△ thenounproject.com(위), flaticon.com(아래).
픽토그램을 제공하는 대표적인 사이트들이다. 해외 사이트여서 영문 검색어를 고민하다 보면 자연스레 비유에 대해 생각하게 된다.

△ 구글의 오토드로우, Autodraw.com
마우스로 대충 그리면(왼쪽) 컴퓨터가 완성된 png 이미지(오른쪽)를 보여준다.

활동의 상징이었던 민중미술

　조금만 과거로 돌아가면 시민사회의 그림으로 민중미술
이 있었다. 디자인이 지금처럼 발달하지 않았던 시기, 대중을
상대로 무언가를 알려야 할 때 전단을 제작하고 판화를 찍었
다. 판화는 전단지나 신문처럼 검은색으로만 인쇄하는 매체
의 그림으로 적합했다. 세밀한 묘사보다 투박한 검정 먹선으
로 그려진 판화는 메시지를 과감하게 전달했다. 전단지부터
집회의 걸개그림까지 이 양식을 사용했고, 모여든 민중을 시
각적으로 대표하는 상징으로 자리 잡았다. 아픔과 고통을 우

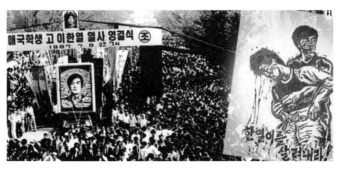

△ 최병수.
민주화를 갈망하던 시대, 이한열 열사의 죽음을 표현한 그의 그림은
현장의 상징으로 사람들과 함께 존재했다.

회하지 않고 직시한 그림들이 시민들의 투쟁과 함께했다.

이런 민중미술을 대표하는 독일 화가 케테 콜비츠의 작품에는 가난한 농민과 민중 들의 봉기부터 세계대전이 드리운 어두운 그늘까지 표현되어 있다. 어떠한 미화도 없는 그의 그림은 1980년대 한국의 민중미술에도 영향을 주었다. '한열이를 살려 내라!'는 문구와 최루탄에 맞아 피를 흘리는 두 명의 대학생이 그려진 그림은 독재에 저항하던 당시의 현장을 그대로 직시한다.

그림이 가진 상징성은 때론 사람들을 모았고 때론 운동의 초점을 부각시키기도 했다. 시대가 변하면서 지금은 당시의 표현을 다소 무겁게 인식할지도 모르겠다. 전반적으로 오늘날의 미의식은 무겁고 심각한 것보다는 가볍고, 유연하고, 유

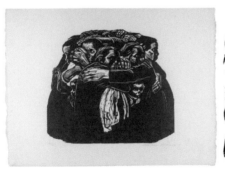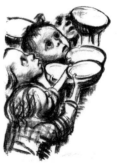

△ Käthe Kollwitz.
케테 콜비츠는 가난으로 고통받는 민중의 삶을 그렸다. 세계대전으로 아들과 손자를 잃은 그는 전쟁으로 인한 인간의 비극을 작품의 중심에 두었다.

희적인 이미지를 선호한다. 개인의 내적인 우울함 정도가 그나마 현재 우리가 접할 수 있는 다른 감정선이 아닐까 싶다. 분명 그 사이에 여러 이야기와 감정이 있을 텐데 더 다채로운 표현을 만나기가 어렵다.

이런 대중의 기호를 의식하여 실무자들이 일하는 공적인 영역에서도 친화적이고 감각적인 이미지를 사용하고 싶어 한다. 대체로 많이 접해서 익숙해진 이미지를 좋다고 느끼기 때문에, 여러 미디어나 혹은 어느 독립서점에서 본 듯한 그림을 염두에 둔 일러스트를 의뢰하기도 한다. 그래서 공공영역에서도 기획 의도와 아무런 상관이 없어 보이는 일러스트가 종종 사용된다.

다시 불조심 포스터를 떠올려 보자. 주장하는 표어에 담기지 않지만 전하고 싶은 정서를 어떤 일러스트로 표현하고 싶은가. 그것은 활동의 상징으로 시민들과 공유할 수 있는가. 새로운 메시지의 초점을 더 명확하고 풍성하게 해석해 줄 수 있는가. 이런 질문에 적절히 대답할 수 있어야 하고, 단체나 기관의 고유한 비유와 상징까지 조화롭게 아울러야 좋은 일러스트라고 할 수 있을 것이다.

비유와 상징

한편 사회 문제가 복잡해진 만큼 활동하는 주체와 언어도 다양해졌다. 대안적인 가치를 추구하는 언어에는 많은 맥락이 담겨 있다. 어떤 문제나 현상이 나타나면 그것을 사회학적으로 진단하고 시민들에게 문제의식이나 대안이 전달되기까지 긴 서사가 존재한다. 활동가는 그 긴 맥락 가운데 한 단면을 사회에 드러내어 운동을 펼쳐 나가는데, 말과 글로만 주장하다 보면 자칫 당위적인 이야기로 흐를 수도 있다. 더구나 점점 사람들이 점점 긴 글을 읽기 꺼려하니 말과 글만으로는 설득이 쉽지 않다.

문제를 드러내는 방식으로 사진과 영상이 더 적극적으로 요청된다. 보고용 사진이나 특별한 탐사 기획으로나 가능했던 촬영과 다큐멘터리가 최근에는 문제를 전하는 데 빠르고 쉬운 수단이 되었다. 카메라로 직접 찍었다는 '신뢰'를 기반으로, 사람들은 간접적이나마 현장을 경험하며 해당 문제에 감정을 이입한다.

하지만 사진과 영상은 사용할수록 점점 감각이 무뎌지는

부작용을 안고 있다. 갈수록 더 자극적인 현장을 찾아 영상에 담아야 하는 악순환이 도사린다. 아프리카 기아를 직접 사진과 영상으로 취재하며 선전하는 방식은 시간이 흐를수록 더 처절한 상황의 아이를 찾아야 하는 딜레마에 빠진다.

바다 쓰레기 문제 역시 오래 전부터 거론되어 왔지만, 거북이의 코에서 빨대를 빼내는 장면이나 알바트로스 사체 안에 플라스틱이 가득한 사진을 보고 나서야 사람들의 반응이 있었다. 시간이 지난 이후에는 더 큰 시각적 자극이 있어야 사람들의 반응이 나타날지도 모른다. 운동의 동력을 계속해서 자극에 기대는 건 한계가 있다. 때로는 직접적이고 충격적인 메시지 전달도 필요하지만 비유와 상징을 통해 그 문제를 지속적으로 환기시킬 필요도 있다.

<생명다양성재단>에서 2019년에 실행한 캠페인 '쓰레기와 동물과 시'에서는 일러스트와 만화를 적절하게 사용했다. 길거리 홍보부터 영상, 시민들과 함께 시를 쓰는 백일장까지 캠페인 곳곳에 일러스트가 사용되었다. SNS로 많이 접할 수 있었던 빨대가 꽂힌 거북이나 플라스틱의 피해를 받은 생물을 일러스트로 표현하여 캠페인 전반에 등장시켰다. 동물의 피해 사진만을 반복해서 사용했다면 강한 이미지가 주는 피로도와 감각의 무뎌짐이 있었을 것이다.

△ <생명다양성재단> 캠페인 '쓰레기와 동물과 시' 일러스트.

기획자들이 플라스틱 이슈를 알려내기 위해서 고민하고 세심하게 접근한 결과이다. 말과 글 외에 사용할 수 있는 여러 언어들을 가지고 필요한 순간에 배치하는 일. 하나의 상품을 알리고 판매하기 위해 광고 전략을 치밀하게 짜듯이, 공적인 활동도 여러 시각적인 언어를 가지고 움직일 필요가 있다. 문제를 미화하거나 왜곡하지 않는 선에서 일러스트, 사진, 영상, 글을 적절히 연동하며 활동을 이어가야 한다.

그림 한 장이 현실을 전복할 수는 없다. 그림은 그림일 뿐이다. 하지만 막상 1인 시위를 준비하거나 집회를 열 때면 가시적인 설치물을 고민하게 된다. 활동의 세부적인 순간과 연출에도 이미지는 필요하다. SNS 홍보를 보고 현장에 나온 시민들에게도 동일한 상징으로 지속적으로 접근하는 것이 좋다. 그래야 큰 문제를 지속적으로 알리고 조명할 수 있다. 상징에는 그런 힘이 있다.

세월호의 노란 리본은 긴 시간 동안 광장에서부터 일상생활 곳곳에 이르기까지 그런 역할을 맡아 왔다. 지금도 가끔 누군가의 가방과 옷에서 노란 리본을 보며 서로의 망각을 환기한다.

삶을 표현하는 일러스트레이션

　　사람들에게 일러스트는 주로 밝거나 귀엽고, 친근한 느낌을 갖게 하는 그림 정도로 여겨진다. 상업 디자인 시장이 커지면서 일러스트레이션은 장식적이고 예쁜 그림을 지칭하는 말로 통용되었다. 비슷한 느낌을 요즘 흔히 사용하는 단어로 나열하자면 예쁘고(pretty), 팬시fancy하고, 팝pop하고, 힙hip한 그 언저리의 그림을 연상시킨다.

　　일러스트는 갈수록 더 인기 있는 장르로 주목받고 있지만 그 소재는 고양이나 강아지 같은 애완동물이나 연애, 식물 등의 사적인 범위에 머무는 경우가 많다. 환경을 주제로 하더라도 북극곰이나 멸종 동물을 다소 친근하게 그리는 정도다. 주로 정치적 이견이 없고 대중적으로 접근하기 편한 주제와 표현을 많이 다루는 것이다.

　　일러스트를 쉽게 구할 수 있는 플랫폼 서비스도 많아졌다. 망고보드(mangoboard.net)나 크몽(kmong.com) 등의 사이트에서 적당한 일러스트를 저렴한 비용에 사용하는 일도 어렵지 않다. 이러한 일러스트는 대체로 온라인 쇼핑몰, 식당, 카

페, 학원, 공공기관, 병원, 기업 등에서 영리적으로 쓰일 것을 염두에 두고 제작된다. 소비를 통한 구체적인 해결책을 약속해야 하는 만큼 밝고 긍정적인 표현이 따라온다.

한 아케이드 상가에 가 보면 1층 카페부터 2층 병원, 3층 학원과 4층 헬스장까지 비슷한 일러스트가 담긴 홍보물이 사용되는 걸 볼 수 있다. 내용이 바뀌어도 전하는 양식과 톤이 똑같다. 이렇게 상업적인 분야에서 만드는 전단지와 같은 일러스트를 공공기관, 비영리 단체 홍보물에서 사용하면 어떨까? 상가 전단지와 비슷한 결과물로는 기존 사회 흐름과는 차별화된 메시지를 전달하기 쉽지 않을 것이다.

개인적으로 '일러스트레이션Illustration'이라는 단어를 다음과 같이 해석하는 걸 좋아한다. 단어 속 lus는 lux, 즉 광원이나 빛의 어원이다. 현실의 어딘가 주목해야 하는 곳, 빛이 필요한 곳에 그림으로 조명을 비추어 주는 행동이 바로 일러스트레이션이라는 거다. 나 역시 이런 작업을 지향하는데, 다행히 첫 번째 의뢰인《월간 옥이네》에서 그런 작업이 가능했다.

《월간 옥이네》는 지역 언론사로 유명한 옥천신문에서 발행하는 월간지로, 나는 2017년 7월 창간호부터 2020년 3월호까지 꼬박 2년 9개월 동안 매월 표지 그림을 그렸다. 표지는 잡지의 가장 첫 얼굴이자 긴 글을 함축해서 보여 줘야 하는 중

요한 지면이다. 편집장으로부터 그 달의 주제와 메인 기사의 방향을 메일로 건네받아 작업을 시작한다.

매월 다루는 주제는 지역사회의 현안부터 사회적인 이슈까지 다양했다. 옥천의 농촌을 조명하던 달에는 토종씨앗, 생협운동, 농민기본소득 등이 주제였다. 옥천의 지역문화를 다루며 지역 영화관, 정지용 시인, 캠핑이나 축제 등의 주제를 다루기도 했다. 그런가 하면 근대사에 묻혔던 학살 현장과 알려지지 않던 지역의 3.1운동가들도 다루었다. 그리면서 느낀 건, 사회적인 주제일수록 현실에 실체가 존재하지 않는다는 것과 그런 메시지를 다루기에 비유의 일종인 일러스트가 적절한 도구라는 점이다.

비유란 그런 것이다. 너무 설명해서도 안 되고 또 너무 추상적으로 멀어서는 공감하기가 어렵다. 구체적인 표현과 추상 사이에서 어느 지점을 찾아가는 노력이 필요하다. 그러한 고민과 노력만이 활동과 기획을 시각적으로 담아내는 고유한 언어들을 얻을 수 있다고 믿는다. 일러스트가 판매와 소비량만을 기준으로 만들어진다면 삶의 다양성과 고유함을 온전히 담아낼 수 없다고 생각한다.

《월간 옥이네》의 표지 그림 중 몇 가지 작업을 소개한다. 달마다 작업한 그림 아래, 간단한 의뢰 내용과 내가 중요하게

생각한 표현 의도를 밝혀 보았다. 보는 이에 따라 내용과 그림이 서로 상호작용한다고 느껴질 수도 혹은 별로 납득이 안 된다고 생각할지도 모르겠다. 이참에 자신의 활동을 그림으로 비유한다면 무엇이 적합할지 생각해 보는 실마리가 되길 바라본다.

△ <월간옥이네> 2018년 5월호 표지.
지역 최대 축제인 지용제를 앞두고 정지용 시인과 함께
옥천구읍을 새롭게 발견해 보는 특집. 정지용 시인과
구읍의 대표 명소를 일러스트로 표현하였다.

△ <월간옥이네> 2018년 3월호 표지.
옥천의 친환경 농산물이 지역에서 순환되도록 만든 <옥천
살림협동조합>의 10주년 특집호. 옥천의 대표 작물과 농사
짓는 손이 순환됨을 일러스트로 표현하였다.

△ <월간옥이네> 2018년 7월호 표지.
근대사의 이념에 의해 벌어진 민간인 학살사건과 유족의
증언을 보도하는 특집. 어두운 색과 나무로 그들이 묻힌 장
소를 암시했으며, 연꽃잎으로 희생된 분들을 추모하였다.

인
터
뷰 Interview

디자이너와 어떻게 만나는 게 좋을까?

디자인 어떻게 하고 계신가요?

이틀 : 사진 촬영과 편집 디자인을 하는 디자이너.
개인 디자인 스튜디오 '가정책방'을 운영한다.
hello@gajung.kr
notefolio.net/gajung/136554

디자이너 이틀과 나는 서로 실무자로 일할 때 만났다. 둘 다 자신의 활동과 기획에 디자인이 필요했고, 예산이 많지 않다 보니 결국 직접 디자인을 해야 할 때가 많았다. 이후 이틀은 활동하던 지역 안에서 알음알음 찾는 디자이너가 되었고, 시민사회나 사회적 경제 분야의 디자인 작업을 주로 하고 있다. 그 경험을 들어 보고자 인터뷰를 진행했다.

디자인은 어떻게 시작하셨나요?

이틀　처음에는 사진에 관심이 있었고요. 사진을 유통하기 위해서는 인쇄나 출판이 필수라 자연스럽게 시작했어요. 사진을 보여 주는 방식으로 사진 책을 만들어 보고 싶었죠. <OO은 대학>에서 처음 실무자로 활동할 때 전통 시장을 취재하고 기록하는 사업이 있었어요. 최종 결과물을 책자로 만들었어야 했는데, 그때 제가 취재한 내용이 들어가는 사진 페이지를 부분적으로 디자인했어요.

　팀 안에 디자인하는 동료가 있었기 때문에, 메인 디자이너가 신입 디자이너에게 일을 조금씩 분배해 주는 방식으로 작업을 진행한 거죠. 계속 그런 식으로 디자인 일을 시작했어요. 그 이후로 본격적으로 디자인을 한 이유는, 사진으로는 아무래도 일이 안 들어오기 때문이에요. 디자인의 하부 재료로 인식되기도 하고, 사진만 요청하는 것보다 디자인 전체를 요청하는 의뢰가 더 많거든요. 최종 결과물까지 디자인하는 쪽이 일을 받기에 유리하니, 디자인까지 적극적으로 시도하게 되었어요.

　성북구 안에서 마침 디자인 작업 요청이 많아지면서 자연스럽게 제게도 일이 들어오기 시작했어요. 몇 번 하다 보니 점

차 제가 할 수 있는 디자인 스타일을 찾아가면서 본격적인 일이 되었죠.

　디자인은 어떻게 배우기 시작했나요, 혹은 참고했던 자료들이 있나요?

이틀　이전에 <서울중부여성발전센터>에서 진행하는 북디자인 수업을 들었어요. 기초적인 디자인 도구를 다루는 수업이었죠. 그곳은 직업 전문학교와는 다르게 시각 디자인 수업도 입문 교양 과목으로 있었어요. 그 당시 학습했던 내용을 토대로 겁내지 않고 일을 시작할 수 있었어요. 의뢰를 받으면 그걸 어떻게 내 방식대로 잘할 수 있을지 인터넷 자료 등을 보며 연구했죠.

디자인 의뢰가 이루어지기까지

의뢰는 주로 어디서 어떻게 들어왔나요?

이틀 성북구의 사회적 경제 영역이나 주변 기관들에서 의뢰가 이어졌어요. 제가 본격적으로 나서서 일거리를 찾은 것이 아니라, 제 결과물을 보고 알음알음 의뢰가 이어지는 식이었죠. 지금 생각하면 그 방식이 가진 한계도 보여요. 친분과 신뢰가 형성된 담당자들 덕분에 일을 하다 보니, 그 사람들이 자리를 떠나면 일을 주던 관계도 사라지더라고요. 최근에서야 과거 작업물들을 포트폴리오로 정리했어요.

실무자 개인과 소통했을 때의 아쉬움이죠. 디자이너 입장에서는 앞으로 관계를 생각해서 성의를 보이는데, 실무자가 사라지면 그간의 정성이나 관계가 남지 않는 것이 제일 아쉽더라고요. 관계 덕분에 일이 유연하게 진행되는 장점도 있지만, 담당자가 그만두면 그다음 사람의 취향이나 기호에 많이 좌우되니까요. 이미지가 균일하게 누적되어야 일정한 정서로

쌓여서 결국 정체성이 형성되는데, 그런 인식이 많지 않죠. 공을 들여서 디자인을 해도 이어지지 않으면, 아쉬울 때가 있어요. 어떤 의뢰가 작업하기 좋은가요?

이틀 담당자가 기획에 관한 언어를 문서로 정돈해서 건네는 방식이 가장 작업하기 편해요. 이 기획이 어떤 배경과 맥락에서 출발했고, 대상은 누구이고 목적이 무엇인지, 별거 아닌 것 같지만 한 번 더 정리해 주는 분이 좋아요. 명확히 설명하지 못하는 의뢰인과 만나는 일도 많거든요. 그러면 제가 시안을 제시해도 자기 안에 중심이 없다 보니까, 맞는지 아닌지 판단이 어렵고 불안해 보이죠. 내부 상사에게 물어 봐야 한다거나, 실무자의 취향만 반영된 피드백을 받아야 하죠. 그런 의뢰는 수정 요청도 많고 힘들더라고요. 피드백에 계속 좌지우지되니까요.

기획서는 글이잖아요. 참고 자료를 제시하는 경우는 작업하기 어떤가요?

이틀 사실 저는 자료가 없는 걸 선호해요. 디자이너로서 기획을 온전히 해석하며 작업하는 방식이 좋거든요. 기획자

는 기획의 언어로 저에게 말을 걸고, 저는 제가 생각하는 시각 언어를 가지고 이것이 그 기획에 맞는 표현인지 보여 주면서 일종의 대화를 나누는 거죠. 그렇게 함께 맞춰 나가며 디자인을 만드는 과정이 재미있어요.

하지만 우리에겐 늘 시간이 별로 없잖아요. 예산도 적고요. 그래서 대화할 여지도 없을 정도로 촉박하고 예산이 적은 의뢰라면, 말씀하신 대로 차라리 원하는 작업물 예시를 주는 게 좋죠. 차선인 셈이에요. 그나마 원하는 결과 값을 제시해 주면 근사치를 맞출 수 있으니까요.

작업 과정에 관해 조금 물어 보자면, 이틀의 디자인 특징은 기호나 도형을 비유로 사용하는 점인데요. 기획서 글을 읽고 어떻게 이미지로 비유를 만드나요?

이틀　일단 기획에서 출발하는 건 당연한 거고요. 이번에 작업한 은유 작가님 수업을 예로 들면, 글쓰기 수업을 알려야 했으니까, 글과 관련한 오브제가 뭐가 있을지 생각했어요. 그러면서 사람들이 다양한 곳에 글을 쓴다는 점에 주목했고요. 공책이나 다이어리 등등 지면은 다양하지만 공통적으로 밑줄이 있다는 생각도 했어요.

그리고 기획서에서 읽을 수 있는 상징들을 최대한 꺼내 봤어요. 은유라는 작가명에서 곡선의 느낌을 떠올렸고, 바다 속을 떠다니는 물고기로 표현하면 어떨까도 생각했죠. 은유는 다른 사물로도 작용하는 거니까, 물고기도 글쓰기의 은유가 되겠다 싶었어요. 다행히 의뢰한 단체의 반응도 좋았어요.

아마도 인문학 수업이어서 비유에 관대했다고 생각하는데요. 일반적으로는 기획서에 적힌 문장을 붙잡고 시각화했더니, 상대방은 이게 도대체 무슨 연관이 있는 거냐고 의아해할 때도 많지 않나요? 저는 그런 지점에서 늘 스스로 검열하더라고요.

이틀　　그런 반응도 많았어요. 저도 제가 꺼낸 비유들이 왜 등장했는지, 다 언어화해서 설명하지 못하는 부분이 있어요. "이게 예쁜 것 같아요" 정도로만 표현하기도 했죠. 시민들을 만나는 사업이나 전통 시장 사업처럼 구체적인 캐릭터가 등장하는 경우는 제가 하는 디자인이 잘 안 맞더라고요.

　　그런 성격의 사업에서 추상적인 상징을 활용한 디자인을 했다는 점은, 지금 돌이켜보니 맞지 않았다고 생각해요. 여러 연령대의 사람들하고 공감할 수 있어야 했는데 그때는 '왜 이

주최 서울특별시 (sb)성북 주관 성북시민협력플랫폼 성북문화재단

은유 작가와 함께

〈성찰하는 글쓰기〉

자신을 돌아보는 일상 속 성찰을
통해 더 나은 글쓰기의 방법을
찾아보는 시간

은유 쓰기의 말들
글쓰기의 최전선
다가오는 말들 등

일시/장소

19. 4. 12. ~ 5.10. 매주 금요일

10:00~12:00

석관동미리내도서관 5층 다목적실

모집인원

15명

내용

1회차(4.12)	나는 왜 쓰는가	
2회차(4.19)	글 발표 : 가장 힘들었던 사건	
3회차(4.26)	글 발표 : 가족, 관계	
4회차(5.3)	글 발표 : 차별, 편견	
5회차(5.10)	글 발표 : 일, 노동	

※ 총 5주에 걸쳐 진행되는 연속 강좌로 결석 없이 전 강좌 참여 가능하신 분만 접수해 주세요.
※ 이 강좌는 매주 글쓰기 과제가 있으며, 전 참여자의 공개 발표 및 합평을 통해 진행됩니다.
※ 수강 시 개인컵을 지참해주세요

신청 석관동미리내도서관 방문 또는 전화 02-6906-9332

△ 〈성북시민협력플랫폼〉.

걸 몰라주지'라고만 생각했죠. 지금은 내가 잘할 수 없는 디자인 영역이 있다고 받아들였어요.

"알아서 해줘"라며 백지로 건넨 의뢰라면 수용의 폭도 컸으면 좋겠어요. 주요 이미지는 그대로 두고 수정은 정보 위주의 텍스트 수정이나 배치를 바꿔 보는 범위로요.

이틀　저도 동의해요. 만약에 그럴 수 없다면 최소한 디자이너의 의도를 물어 보고 대화하려는 태도는 있어야 할 거 같아요. 가장 큰 문제는 디자인 결과물이 등장한 이후부터, 마음에 안 든다고 그때서야 명확한 예시를 건네는 의뢰도 있어요. 그런 때는 의뢰인 본인이 스스로 내린 답을 확고히 가지고 올 때가 많아요.

그런데 일의 공정상 70퍼센트 이상의 작업이 진행된 시기라는 거죠. 이 사람이 나를 전문가로 여기는 게 아니라 '하청을 준다'는 느낌을 받았어요. 그럴 때 디자이너로서 회의감이 가장 많이 들어요. 이런 실무자분들과 어떻게 계속 일해갈 수 있을까. 중간 중간 대화를 나눌 수 있는 언어나 시간을 어떻게 만들지 고민되죠.

한정된 기간 안에서 한 번 시각화된 주요 이미지나 상징은 돌이킬 수 없는 거 아닐까요? 본격적인 수정이나 의견 제시를 일단 작업이 완성된 뒤부터 시작하니까, 시기적으로 맞지 않죠. 디자인 노동의 과정을 이해한다면 그렇게 작업하는 상대방의 노동을 인정하지 않는 무례한 의뢰는 덜 하지 않을까 싶어요. 디자인이 쉽게 구현되는 망고보드 같은 서비스 플랫폼도 생기니, 점점 더 쉬운 일로 생각하는 것이 아닌가 싶기도 해요.

이틀　세부적인 의사소통도 중요하지만 더 필요한 건 제안의 한계를 인지하는가 하는 문제예요. 한 번은 마감이 3일 정도로 시급한 의뢰였는데, 시간이 없으니 퀄리티가 높지 않아도 된다는 한계를 제안자가 알고 있었어요.

하지만 시간도 예산도 적은데, 퀄리티는 잘 나오기를 바라는 의뢰인도 있어요. 시간과 예산 대비 디자인이 어느 정도가 적당한지 조건의 한계를 인지하는 사람은 많지 않았어요. 그걸 인지하기만 해도 서로 마음이 편하죠. 의뢰하는 시간과 자원의 범위를 이해하는 안에서 대화하면 좋겠어요. 대체로 그런 고려는 없고, '어차피 이미지는 이미지다. 어떤 돈이든 시간이든 나오면 되는 것'이라는 식으로 대하니 곤란하죠.

디자인과 인쇄는 기획의 가장 끝에 있는 작업이잖아요. 디자인은 유기적인 결과물이에요. 예산, 시간, 소통, 기획자의 언어와 디자이너의 표현까지 이런 것들이 합쳐져서 나오는 결과물이죠. 마치 이것이 단절된 개인의 능력이라고만 생각하는 것 같아요. 결과물이 제대로 안 나오면 "네가 능력이 없는 거야"라는 식으로 평가하고요.

디자이너도 맨땅에서 뭔가를 뚝딱 만들어 낼 수 없는 건데요, 전문성의 오류라고 생각할 수 있겠죠. '전문가니까 어떻게든 만들어 오겠지'라는 식으로요. 디자인도 협업이고 유기적인 결과물인데 말이죠.

이틀 협업을 어떻게 만들어 낼 것인가에 대한 고려가 적어요. 한편으로는 시일을 빠듯하게 의뢰해도 좋은 결과를 뽑아내는 디자이너들이 있기도 하죠. 워낙 시장이 척박하니까요. 이제 막 졸업하고 뛰어드는 신인들은 그런 의뢰들을 무리해서 맡게 되고요. 시장 자체가 건강하지 않은 거 같아요. 의뢰 과정이 더 건강해질 수는 없을까도 생각하지만, 때로는 이 일에서 빠져나가 다른 방식으로 먹고 살아야 할지 고민해요.

이들은 디자인 작업 시 도형이나 형태가 간결한 기호들을 상징으로 사용한다. 비유나 상징이 추상적일수록 기획서의 언어와 얼마나 부합하는지가 중요하다. 의뢰인이 전하는 텍스트 중에서 핵심으로 여겨지는 문장이나 낱말을 붙잡고, 시각화해내는 과정은 디자이너의 몫이다. 결과물만 보면 간단해 보일 수 있지만, 보는 이가 납득할 수 있는 비유와 상징이 되려면 맥락을 깊이 이해하는 시간이 필요하다.

△ <세운리빙랩>(왼쪽), <푸른역사아카데미>(오른쪽).

서로가 성장하기 위한 질문과 대화

어떤 피드백이 대화하기 좋았나요?

이틀　마무리가 다른 거 같아요. 물음표로 끝나는 피드백이 있고, 온점과 말줄임표로 끝나는 피드백이 있어요. 물음표는 글자 크기가 왜 9포인트인지 묻는 거죠. 그러면 제 의도를 설명할 수 있어요.

저는 개인 관계나 친분으로 일을 시작했어요. 디자인은 맥락이 설명되고 기획의 의도와 표현이 맞는지 대화가 필요하다고 생각하는데, 친분으로 진행되는 거래는 그런 대화가 어색했던 것 같아요. 저도 디자인을 정식으로 배워서 시작한 게 아니라서 의뢰인과 소통하는 방식이나 언어들도 몰랐고요. "이것 예쁘지 않아?"라고 물으면 "어, 예쁘지 않은데" 식으로 취향의 문제로만 대화가 계속 부딪혔어요. 지금에서야 그것이 디자인을 계속하기에 좋은 대화법은 아니었다는 생각이 들어요.

구체적인 질문을 받으면 처음 건네받은 기획 의도와 제가

해석한 표현이 독자와 맞는지를 놓고 대화할 수가 있어요. 하지만 단순하게 "나 이거 싫어" 하며 온점으로 말을 끝내 버리면 더는 서로 할 말이 없어지죠. 혹은 "더 키우면 좋을 거 같은데…" 하고 끝을 흐리는 분에게 의도를 설명할 수는 있지만 구체적인 대화로 이어가기는 어렵더라고요.

소통하는 실무자와 의사결정권자가 다른 경우도 그렇죠. 대화는 실무자와 많이 나누었는데, 정작 검토하고 의견을 주는 사람이 다를 때는 조마조마 해요. 이제는 제게 연락을 주신 분에게 결정권이 어느 정도 있는지 물어보기도 해요.

이틀　의견을 그냥 전달만 하는 역할로는 아무래도 소통이 명확하지 않죠. 실무자 선에서 결정할 수 있는 범위에서, 내부 의견을 정리하여 피드백 주시면 가장 좋죠. 안 좋은 경험도 있지만 그래도 제안이 오면 일단 한번 일해 보는 편이에요. 사실 디자이너 입장에서는 제안이 들어오면 시작할 수밖에 없죠.

우리가 주로 활동하는 공적 영역에 필요한 디자인 방식과 문화는 어떠해야 할까요. 시민사회 영역은 가치가 핵심이라고 생각해요. 그런 가치와 지금의 표현 방식이 어울리는지 고

민하는 대화는 가능할까요. 인터넷에서 유행하는 무수한 스타일에서가 아니라, 기획에 담긴 인문학적인 이해를 기반으로 질문하며 찾아가야 한다고 생각해요.

이틀 이미지를 인문학적으로 해석할 수 있는지의 여부는 상징을 등장시키고 활용하는 데 가장 중요한 지점인 것 같아요. 그 상징을 꺼냈을 때 설명이 되는지, 독자에게 바로 와 닿는지, 결국 어떤 맥락에서 출발하는지, 설득력이 있는지를 두고 함께 이야기해야죠. 실무자와 디자이너가 기획의 배경을 해석하는 인문학적인 대화를 해야 해요.

초반에 디자인 시작하면서 고민한 점이 있어요. 예산이 적고 시간이 적은 의뢰가 반복된다고 느꼈거든요. 여기서 어떻게 잘 해나갈 것인지 고민했죠. 많은 요소를 삽입하는 건 현실적으로 불가능하겠다 싶었고 상징적인 요소를 반복적으로 등장시키면서 많은 가공을 거치지 않은 채 만드는 디자인 방식을 시도했어요. 나름대로 글자와 도형을 기호처럼 등장시키는 디자인을 고민하고 발전시킨 거죠. 주어진 조건에서 최선이었다고 생각해요. 일을 하면서 일본이나 대만의 시각 디자인을 많이 참고했어요.

디자이너나 시각 작업자들 스스로도 프리랜서나 소규모 팀으로 각자 활동하다 보니, 일하며 겪는 문제들을 개별적으로 감당해 왔죠. 업무 의뢰나 수정 과정에서 발생하는 일들은 사실 의뢰 초기에 일정한 기준을 토대로 이야기되어야 좋죠. 시민사회에서는 디자인 일의 규모가 크지 않거나, 아는 사이 혹은 소개받은 누군가와 작업하는 경우가 많아요. 그래서 초반에 좋게 좋게 두루뭉술하게 대화한 지점들이 수정이나 마무리 단계에서 마찰로 이어지기도 해요. 이제는 디자이너들도 업무 문화나 생태계에 대해서 언급하기 시작했어요. 의뢰인하고 자주 겪는 소통 문제를 언급하는 콘텐츠를 만들어서 알리기도 하고, 디자인 업계 내부의 잘못된 관행들도 이야기하죠.

이틀 『디자이너 사용설명서』란 책의 부제가 '싸우지 않고 원하는 디자인을 얻는 방법'인데요. 디자이너들도 의뢰인과 계속 함께하려면 자신들이 겪는 어려움, 혹은 사용하는 언어와 문화를 더 알려 낼 필요가 있어요. 계속해서 디자이너를 대변하는 책이 나오는 이유일 텐데요, 의뢰하는 실무자 입장에서는 어떻게 대화하고, 어떤 기준을 가지고 디자이너와 작업할지 실마리를 얻을 수 있을 거 같아요.

또 최근에 '페미니즘 디자인 소셜클럽(FDSC)'이라는 모임이 생겼어요. 여기서 팟캐스트를 해요. 여성 디자이너들이 모여 디자인 업계에서 겪는 어려움, 노동 환경에 대해 말하고 있어요. 멋지게 활약하는 여성 디자이너와 작업을 소개하기도 하고 오프라인 모임도 활발히 이뤄지고요. 서로 작업 과정에서의 어려움들이나 디자인 업계의 담론을 만들어 보기도 해요. 일단 팟캐스트 방송이 웃기고 재미도 있으니까, 디자이너가 어떤 생각을 하는지 편하게 들을 수 있을 것 같아요.

마무리하며 Outrto

이미지 노동의 이해

　외주를 받는 일은 늘 감사한 초대이다. 아직 미숙하다고 생각하는 나에게 전문적인 면을 발견해 준 요청이어서 그렇다. 월급 받는 형태의 고용직 노동을 그만둔 이후부터 강의, 교육 기획, 퍼실리테이션 등 여러 종류의 프리랜서 노동을 경험했다. 그러다 차츰 일러스트와 디자인을 의뢰받는 경험이 쌓이면서, 지금은 이미지를 생산하는 일만 하고 있다.

　장르가 달라도 외주는 결과물에 대한 '책임'을 강하게 요구받고, 짧은 마감 시간을 지켜야 하는 '위험'까지 함께 짊어져야 한다는 사실을 깨달았다. 어떤 맥락으로 건네받아도 품질을 보장해 내는 것이 서로가 믿는 전문성의 세계이다. 또한 그 위험을 언제나 잘 해낼 수 있다고 말해야 전문가로 인정받을 수 있었다. 압축된 시간 동안 일정한 품질의 제품이나 서비스를 제공해야 하는 건, 의뢰하는 자도 해내는 자도 그것이 고효율이라 믿기 때문이다.

　외주는 나의 시간을 내어 주고 돈을 받는다는 사실 외에도 돈을 받은 만큼 결과를 보여 줘야 한다는 공통점이 있었다.

하지만 어떤 일보다 이미지 작업은 낱장의 결과물로 갈음하여 보일 수밖에 없다. 내 책상에서 일어나는 수고에 대해 상대방이 알기는 어렵다. 그래서인지 유쾌하지 않은 결과로 이어진 외주 경험들이 종종 발생했다.

처음에는 모든 걸 작가님에게 위임한다고 통화하지만 그림을 건넨 이후에 재작업을 요청하거나, 이미지가 반 토막 나거나, 맥락과 상관없이 사용되거나, 팀원들이 한마디씩 보탠 훈수를 우르르 전해 오는 등 어떻게 소통해야 할지 난감한 일들이 반복되었다. 제작 과정을 잘 모르기에 초래되는 실례되는 소통이었다.

나의 의뢰인들은 대체로 '좋은 일'을 한다는 단체들이었음에도 흐릿한 의뢰 내용, 적은 예산, 거침없는 수정 요청으로 질 낮은 외주 노동을 양산했다. 작업이나 예술로 여겨지는 모호함이 제작 시간과 단가 등 또렷이 이야기되어야 하는 문제들을 가리고 있었다. 이제는 내가 하는 디자인 일이 이미지를 생산해서 정해진 기간에 납품하는 이미지 노동이라 말하고 싶다.

디자인은 개인 작업과 다르게 혼자 해내는 창작물이 아니다. 의뢰인이 건네는 맥락과 예산이 없다면 디자인은 성립되지 않는다. 실제로 의뢰가 없으면 자신만의 의지로는 작업이

안 된다는 디자이너들도 있다. 어쩌면 의뢰는 디자인의 전제 조건이자 외부로부터 오는 압력, 충격, 현실, 내용을 모두 가리키는 말이다.

디자이너의 전문성은 기획서나 원고의 텍스트로 전달된 외부의 맥락을 시각화하는 과정에 있다. 긴 기획서의 글과 맥락을 한소끔 소화하고 어떤 시각적인 비유와 기호로 만들어 납품할 것인가. 그것이 외주를 수행하는 이미지 생산자로서 피해갈 수 없는 어려움이다.

합리적인 거래를 위해

시민사회나 소규모 조직들이 의뢰인이 되었을 때 겪는 어려움은 사실 예산이다. 의뢰를 받고 예산을 물어 보면 '예산 기준'이라며 대화가 흐려진다. 대체로 단체가 지원 사업을 받고, 그 안에서 또 하청을 주는 식이다. 행정기관에서 책정해 놓은 인건비 기준은 영상 > 이미지 > 글 순으로 가격이 다르다. 영상은 재생 시간이 있으니 정지된 이미지보다 형편이 좋은 편이고, 이미지는 글보다는 지면을 많이 차지해서 예산이 높다.

서울시 기준으로 글은 A4 용지 한 장 기준에 15,000원이다. 글을 써 본 이라면 차마 저 예산으로 누군가에게 의뢰할 수 없을 것이다. A4를 한 장 채우려면, 못해도 하루가 온전히 들어간다. 요청하기 민망할 정도의 수준이다. 그에 반해 파워포인트 슬라이드 자료 두 장은 A4 한 장으로 인정한다. 행정가나 공무원들은 일에 어느 만큼의 노동이 투여되는지 알지 못하기 때문에 작업 결과물의 분량이 노동력과 비례한다고 여긴다.

상대적으로 디자인은 글보다 형편이 좋다고 해도, 어떻게 해서 현재의 작업비가 책정되었는지 알 수 없는 건 마찬가지 이다. 앞선 두 인터뷰에서 볼 수 있었던 실무자의 송구스러움과 디자이너의 난감함은 결국, 예산과 노동과 시간 사이에 얽힌 갈등이다. 예산 기준을 핑계로 안 좋은 하청 노동을 답습하지 않으려면 어떻게 해야 할까.

긴 호흡으로 만나자

실무자와 디자이너가 각각의 인터뷰에서 보여 준 바람의 공통점은 대화할 시간과 합을 맞춰나가는 긴 호흡이다. 둘 다 시간이 필요하고 효율성과는 반대된다. 하지만 기획의 배경을 해석하는 인문학적인 대화 없이는 서로가 바라는 디자인이 피어날 수 없다. 포스터 한 장에도 내용을 해석하고 콘셉트를 도출하는 노동은 생략되지 않는다.

반대로 일정한 주제와 콘셉트가 정해지면 SNS 이미지부터, 현장 현수막, 결과 보고서까지 여러 갈래로 응용하는 건 어려운 일이 아니다. 디자인에선 이런 일을 베리에이션variation이라 한다. 시민사회의 넉넉지 않은 예산을 고려하면, 예상되는 디자인 일감을 최대한 묶어서 전체 예산을 키워 의뢰하는 편이 좋다.

당장 그 정도의 일감이 가능하지 않다면 짧게는 분기별, 길게는 1년의 시간을 염두에 두고 작업이 예상되는 디자인물을 묶어서 디자이너를 동료로 초대하는 방식도 있다.

실제로 <비전화공방서울>과 연간 단위로 작업한 적이 있다. 그때 디자인을 건수로 계약하기에는 예측되지 않는 범위들이 있어서 아카이빙 역할을 겸한 큰 업무 범위를 상정해 계약했다. 활동을 이미지와 기록으로 남기고 그것을 홍보로 발신하는 공정은 밀접하게 순환될수록 좋다. 사진과 글을 취재하고 디자인해 발신하는 과정을 정기적으로 가졌다.

매월 회의에 참여하기도 했다. 단체의 맥락을 파악하는 데 도움이 되었다. 홈페이지와 SNS 채널에 한 사람이 제작한 디자인이 노출되면서 자연스럽게 톤이 균일해졌고, 디자이너로서 어떤 양식의 표현물이 단체의 정체성에 적합한지 관찰할 수 있었다. 겸해서 실무자가 고민하는 새로운 기획과 행사에 필요한 디자인 연출과 아이디어도 제안할 수 있었다. 단체와 협력하는 든든한 동료로서 일할 수 있었던 좋은 경험이었다.

작업 기준을 먼저 마련하자

적은 예산에 디자인 단품을 거래해야 하는 상황도 있다. 보통 통화로 내용과 조건을 설명 듣고 이메일로 기획서를 건

네받게 된다. 이때도 시안과 수정 요청을 주고받을 만큼 시간과 예산이 어느 정도 확보되어야 합리적이고 이상적인 방식의 작업이 가능하다.

"알아서 해주세요" 하고 건네는 의뢰라면 디자이너의 결정을 수용해 줄 수 있어야 한다. 그 말은 시각물의 결정 권한도 함께 인정해 주는 것이기 때문이다. 기획서를 건네받은 디자이너가 해석해 온 시안을 의뢰한 측에서 수용하고 텍스트의 수정이나 배치, 색상 변경 정도에서 수정하는 것이 좋다.

디자이너가 수정에 민감하게 반응하는 이유는 그것이 곧 노동 시간으로 연결되기 때문이다. 의뢰 초기에 이 지점을 두루뭉술하게 넘어가면 꼭 문제로 돌아온다. 개인적으로 나는 수채화로 일러스트를 그리기 때문에 본 작업을 한 이후에는 수정이 어렵다고 미리 언급하고 동의를 구한다.

하지만 소통을 담당한 실무자를 이해시켜도 디자인물을 검토하는 이해 구성원들이 개입하다면 이런 소통은 물거품이 된다. 그래서 지금은 소통하는 실무자에게 어느 정도로 의사 결정권이 있는지 확인하는 편이다. 계약서를 쓸 만큼의 거래가 아니더라도, 자체적인 기준을 내부 관계자와 공유하는 것이 좋다. 앞서 실무자 인터뷰에서 보았듯이, 수정 횟수와 범위를 함께 인지하고 업무를 진행하는 것이다. 나중에 내부와 외

부에서 수정 의견이 오더라도, 실무자 또한 이것을 기준으로
조직 내부의 의견을 조절하고 디자이너와 단체 사이에서 중
심을 잡을 수 있지 않을까 싶다.

실무자의 디자인 작업 약속 (예시)

1. 디자인의 큰 구성은 소통을 담당한 실무자와
 디자이너가 논의하고 결정한 해석을 존중한다.

2. 필요시 시안을 요청할 수 있지만 시안과 완성된
 결과물의 느낌이 다를 수 있음을 이해한다.

3. 초반에 요청하지 않은 부분에 대해서는 디자이너가
 임의로 판단, 구성할 수 있다. 다만 시안과 다른
 방향으로 작업할 경우 디자이너는 의뢰인과 미리
 공유해야 한다.

4. 주요 이미지가 작업된 이후에는 정보 수정 혹은
 배경 색상 등의 범위에서 △회 수정이 가능하다.

5. 작업한 디자인물을 사용하지 않거나, 새로 작업할
 경우 전체 비용의 70%를 지불한다.

대화의 한계와 가능성

사전 협의와 약속에도 불구하고 '마음에 들지 않는' 느낌은 설득하기 어렵다. 매번 작업 이후 별다른 수정 요청이 없기를 기도하며 결과물을 보낼 뿐이다. 제3자가 결과물을 받아보고 직관적으로 느끼는 첫인상은 쉽게 지워지지 않는다. 아무리 이성적이고 합리적으로 설명해도 설득하기 어려운 부분이 있다.

우리 안에는 자주 접하고 익숙한 것을 선호하는 경향과, 전혀 다른 새로움에 반응하는 경향이 공존한다. 자라면서 먹어 온 음식이 사람의 입맛을 좌우하듯 이제까지 보고 느끼고 노출되어 온 환경이 그 사람의 시각적인 판단에 영향을 준다. 그걸 취향이라고 할 수 있을 것이다. 현재의 느낌이란 건 그가 지금까지 거쳐 온 시각적인 경험이 반영된 결과이고, 나 역시 그러하다.

회신 온 메일로 "이런 저런 부분을 수정해 주세요"라는 내용을 읽는다. 여러 합리적인 이유가 적혀 있지만 읽어 내려갈수록 억울함, 짜증, 분노 등의 감정이 올라온다. 어쩌면 의

뢰인보다 더 긴 시간 기획서를 들여다보고, 무엇이 적합할지 고민한 결과인데 너무나 쉽게 결과물이 부정되고 지적되는 느낌이 유쾌할 리 없다.

억울한 마음에 조목조목 반박해 봐도 좋은 대화로 이어지지 않는다. 누가 더 합리적인가를 두고 메일만 쌓여갈 뿐이다. 어느 한쪽의 합리성만으로는 넘어서지 못하는 지점이다.

일러스트레이터 백두리 작가는 이런 피드백 메일은 하루 묵혀 둔 뒤 답변한단다. 바로 회신하면 감정적으로 대응하기 쉽지만, 하루 지나고 보았을 때 수긍되는 지점도 있기 때문이다. 작업자에게 피드백은 공들여 하나하나 정리해 둔 방을 누군가 느닷없이 헤집는 느낌과 비슷해서 민감할 수밖에 없다.

하지만 디자인을 작업자 개인의 창작물이 아닌 의뢰라는 조건하에 성립됨을 환기한다면, 하루 정도 피드백을 소화하는 시간을 갖는 것은 현명하다. 의뢰한 실무단도 자신들의 의견이 제작물 전체를 부정하는 뜻으로 읽히지는 않을지 고려해 주시면 좋겠다. 각자가 바라는 작업 의도가 늘 다른 측면으로 읽힐 수도 있음을 받아들인다면, 타인의 반응과 의견에 대한 면역력이 조금 단단해지지 않을까.

우리의 미의식

　<실무자의 디자인> 수업에는 늘 중장년과 청년이 골고루 참여한다. 여러 세대가 한 자리에 있는 디자인 수업에서 내가 종종 질문하는 것은 우리가 공동으로 추구할 수 있는 미적 기준이 있느냐는 거다. 쇼핑몰에 가면 빨강, 노랑, 형광, 원색의 등산복이 있는가 하면 흰색과 회색, 무채색의 유니클로, 무인양품 같은 브랜드의 디자인이 한 공간에 존재한다. 이들은 모두 각자의 세련됨과 근거를 지닌다.

　하지만 감자탕집의 빨간색 큰 글자와 영어를 작은 글자로 표기한 카페가 하나의 골목에 존재하는 한국에서, 우리가 추구해야 하는 아름다움이란 무엇일까? 전자는 자동차로 이동하는 도시에서 눈에 띄어야 하는 '먹고사니즘'이며, 후자는 SNS에서 많이 회자되어야 하는 '먹고사니즘'이다. 이 시대를 함께 향유하며 만들어 갈 기준이 과연 우리에게 있는지 묻고 싶다.

　질문이 이어지면서 오늘의 미의식을 만들어 온 근대와 그때 형성된 모더니즘을 탐구하게 되었다. 내가 태어나기 이전

부터 존재했고, 지금은 모든 환경에 공기처럼 부유하는 그것. 책, 사진, 활자, 건축, 미술 전반에 영향을 남기고 현대에 당도한 모더니즘이라는 양식에 주목한 것이다.

직선의 도로와 아파트 그리고 스마트폰까지 너무나 당연한듯 존재하는 이 네모 양식에 대해, 왜 이런 형태로 지금까지 유효하게 존재하는지, 왜 이것이 삶의 기준인지, 그 출처와 문법을 묻고 싶었다. 대부분의 미적 양식과 질서는 시대와 긴밀하게 영향을 주고받았으며, 이미지는 늘 현실의 단면이자 파편으로 존재한다.

시대의 정신이자 양식이며 형태를 반영하는 이미지가 지금 우리에게 어떠한 영향을 주는지 질문이 이어진다. 한국의 근대화는 일제 시기와 중첩되어 나타났고, 한국전쟁 이후에는 미국을 통해 이루어졌다. 둘 다 서구 사회의 시선과 기준에 맞추기에 급급했던 과정이었다.

이를 통해 폐허에서 기반을 세워 나갔지만, 서양의 인정을 의식하는 콤플렉스도 함께 품게 되었다. 서양의 자본과 양식이 앞으로도 우리의 미적 기준을 좌우하지 않게 하려면, 우리가 아름답다고 생각하는 것들에 대해서 다시 대화를 시작해야 하지 않을까.

2020년에 진입하는 지금, 한국 사회는 독재자와 싸우는

그늘에서는 벗어났다. 하지만 사회 문제가 하나의 원인으로 규정하기 어려울 만큼 세부적이고 복잡한 맥락에 놓여 있다. 문제가 하나의 '적'으로 귀결되지 않는 만큼, 그것의 대안과 활동도 다층적이다. 그 복잡함을 헤집고 파생되는 활동과 기획은 각자의 지형에서 움직이고 있다. 시민들에게 문제를 이해시키고 함께 활동하자고 제안하는 발신의 형태도 다양해졌다. 사람들이 소화해야 하는 정보가 전례 없이 많은 만큼, 활동을 건네려고 할 때 더 아름답고 정제된 정보를 전달해야 하는 상황이다.

맥락을 시각화하는 일은 피할 수 없다. 문제는 이미 서양 기준으로 세워진 이미지의 힘이 너무 강해졌고, 시민사회가 스스로 시각적인 문법을 터득하기도 전에 이미지의 홍수에 휘말리는 상황이다. 사회 문제의 맥락을 함축해 나가면서 하나의 표상으로 만들어 내는 과정이 우리가 바라는 디자인일 것이다.

하지만 시간에 쫓기고, 해야 할 행사가 많고, 사람을 모아야 하는 구조가 반복되고, 무엇을 발신했는지 돌아볼 틈이 없다. 그럴수록 적당히 세련되고 적당히 본 듯한 이미지를 찍어 내거나, 독특함을 추구하려다 맥락이 읽히지 않는 스타일로 버무려진 디자인을 본다. 젊은 층의 취향이 보편적인 세련됨

에 가깝다고 믿기 때문에 의사 결정 과정에서도 '요즘은 이런 게 대세'란 말에 동의를 하는 식이다.

나는 그런 지점에서 기획을 반영한 고유한 표현이 나타날 가능성이 사라진다고 생각한다. '힙'하다는 기준은 도대체 어디에서 형성되는가. '후지다', '추하다', '옛날 취향이다'라는 식으로 판단하는 감각은 누구의 기준인가. 오늘 '좋다'고 생각되는 느낌은 내일에도 유효할 것인가. 앞으로 함께 이야기하고 싶다.

참고도서

『편집 디자인』 (젠 화이트 지음, 정병규 옮김, 안그라픽스, 2013).

『GRIDS 그리드』 (개빈 앰브로즈, 폴 해리스 지음, 신혜정 옮김, 안그라픽스, 2014).

『좋은 문서디자인 기본 원리 29』 (김은영 지음, 안그라픽스, 2012).

『내가 쓴 한글폰트』 (한글활자연구회 지음, 활자공간, 2019).

『내일의 디자인』 (하라 켄야 지음, 이규원 옮김, 안그라픽스, 2014).

『백 白』 (하라 켄야 지음, 이정환 옮김, 안그라픽스, 2009).

『그림으로 글쓰기』 (유리 슐레비츠 지음, 김난령 옮김, 다산기획, 2017).

『디자이너 사용설명서』 (박창선 지음, 부키, 2018).